V_{2642}^B P.

23922

PRINCIPES
ABRÉGÉS
DE
PEINTURE.

Par M. MICH. FR. DUTENS.

A TOURS,
De l'Imprimerie d'AUGUSTE VAUQUER.

M. DCC. LXXIX.

A MONSEIGNEUR DU CLUZEL,
INTENDANT
DE LA
GÉNÉRALITÉ DE TOURS.

MONSEIGNEUR,

Vous m'avez permis de vous dédier cet Ouvrage ; c'est une raison pour moi de croire qu'il sera favorablement acceuilli du Public amateur de la Peinture.

Vous ne vous occupez pas seulement, Monseigneur, de rendre la justice & de veiller à tous les genres d'administration qui vous sont confiés ; le soulagement des

ÉPITRE.

pauvres, l'embellissement des villes, & la protection que vous accordez aux Sciences & aux Arts, partagent vos loisirs.

Je voudrois pouvoir ici détailler toutes les qualités qui brillent en votre personne, & dont j'ai éprouvé les effets, mais votre modestie m'impose le silence.

J'ai l'honneur d'être avec le plus profond respect,

Monseigneur,

Votre très-humble & très-obéissant serviteur,

M. F. DUTENS.

PRÉFACE.

Excité par l'envie d'être utile à une partie de citoyens, qui, faisant leur séjour ordinaire à la campagne ou dans les petites villes, ne sont pas à portée de profiter des leçons des Maîtres qui se trouvent dans les grandes, j'ai conçu le projet de faire cet Abrégé de la Peinture, pour venir à leur secours, & les mettre, autant qu'il est en moi, à portée de s'amuser agréablement, tant par l'imitation de la nature, & des sites qu'ils ont à chaque instant sous les yeux, que par la facilité qu'ils pourront se donner d'être créateurs en quelque maniere, & donner l'essor à leur imagination. On pourra peut-être m'accuser de témérité, de vouloir courir une carriere dans laquelle se sont distingués tant de célebres Écrivains, qui semblent n'avoir rien laissé à desirer sur cette matiere qu'ils ont traitée; mais je prie ceux qui pourroient me taxer d'imprudence,

PRÉFACE.

de considérer que cet Ouvrage n'est qu'un résumé de leurs instructions, le fruit des réflexions qu'ils m'ont procurées, & la pratique que j'ai pu acquérir dans cet Art. En répétant ce qu'ont pu dire Léonard de Vinci, Dufresnoy, Depiles, Dandré Bardon, Pernety, Tortebat, Leclerc, Leroy, &c. qui ont traité séparément quelques-unes de ses parties, & auxquels j'aurai occasion de renvoyer mes lecteurs, puisse cet Ouvrage imiter les Estampes de Rembrant, qui, n'étant composées que d'un amas de traits heurtés, négligés, & comme jettés au hazard, n'en font pas moins un tout qui plaît aux connoisseurs.

PRINCIPES ABRÉGÉS DE PEINTURE.

PREMIERE PARTIE.
DESSEIN.

JE pense qu'il n'est pas nécessaire de s'étendre sur l'utilité du Dessein par rapport à la Peinture, laquelle ne reçoit de grâces & d'expression, que par l'élégance, le choix des formes que procure cette connoissance essentielle ; encore moins d'indiquer des moyens d'éviter aux Eleves la gêne & l'embarras d'une imitation fidele des productions de tous les Maîtres, en leur donnant la maniere de calquer leurs desseins, ou les estampes gravées d'après eux, par le secours d'un papier huilé, d'une vitre, d'un compas de mathématique. Ces moyens ne peuvent intéresser qu'une classe d'Amateurs, qui, peu sensibles aux con-

noissances qu'ils seroient dans le cas de se procurer, en copiant les différens morceaux des plus habiles artistes, ne cherchent qu'à s'amuser & économiser leur tems.

Mon dessein est de faire connoître la marche qu'il faut tenir pour faire des progrès rapides dans cette partie, & raisonner les copies mêmes qu'ils voudront imiter.

Plusieurs choses peuvent y contribuer; & sans parler ici des grâces du Dessein, des contours qui doivent être pratiqués avec plus ou moins d'expression, suivant les différens objets qu'on veut représenter, je me contenterai de procurer deux connoissances nécessaires, celle des proportions du corps humain, & celle de l'anatomie, connoissances d'autant plus utiles, que dans plusieurs genres de peinture, il est presqu'indispensable d'y faire entrer des figures pour l'agrément des sujets qu'on veut traiter.

Je commencerai par les proportions du corps humain, extraites de différens Auteurs qu'on n'est souvent pas à portée de se procurer à cause de leur rareté. Jean Cousin, Depiles, Gerard Audran, & autres qui les ont données, seront mes garants à cet égard, m'étant fait un devoir de les consulter au besoin.

Proportions du Corps humain.

ON donne ordinairement à la figure huit têtes de hauteur, dont la tête en occupe une ; la seconde est du menton aux tettins ; la troisieme, des tettins au nombril ; la quatrieme, du nombril aux génitoires ; la cinquieme, des génitoires au milieu de la cuisse ; la sixieme, de la cuisse au-dessous du genouil ; la septieme, du dessous du genouil au-dessous du molet ; la huitieme, du dessous du molet au talon & à la plante du pied.

La même grandeur s'observe depuis le plus long doigt d'une main jusqu'à l'autre, en étendant les bras, dont la moitié est au sternum ou brechet ; depuis le sternum jusqu'aux deux tiers du deltoïde, vis-à-vis la naissance du dessous du bras, une tête ; de la naissance du dessous du bras jusqu'à la jointure du bras, une tête ; de la jointure du bras jusqu'au-dessus de la jointure du poignet, une tête ; du dessus de la jointure du poignet au bout du plus long doigt, une tête.

Les proportions de la femme dans sa hauteur sont les mêmes que celles de l'homme. Il ne faut pas faire les épaules de la femme si larges que celles de l'homme. On

doit faire attention auſſi qu'il y ait plus de fineſſe au col, au plus étroit du corps, au poignet, au bas de la jambe; que le feſſier ſoit plus large, & les contours coulans & allongés.

Les deux bouts des tettons, & la foſſette d'entre les clavicules font un triangle parfait. Ces meſures priſes ſur quelques figures antiques, n'ont cependant pas toujours été obſervées dans les différens chef-d'œuvres qui nous reſtent des anciens qui ont quelque fois diviſé leurs figures en dix faces & un nez, comme il ſe voit à la Venus de Médicis, & à l'Apollon Pithien qui a demi nez de plus que la Vénus; d'autres, comme l'Antinoüs, n'ont que ſept têtes deux parties, ou ſept têtes & demie. Comme cette figure eſt une des plus belles qui nous reſtent de l'antiquité, j'en donnerai un détail abrégé. Pour cet effet il eſt bon d'obſerver que la tête qui doit ſervir de meſure, ſe diviſe en quatre parties ou quatre longueurs de nez, ſavoir depuis le ſommet de la tête juſqu'à la naiſſance des cheveux, une partie; depuis la naiſſance des cheveux juſqu'au haut du nez ou la ligne des yeux, une partie; depuis la ligne des yeux juſqu'au bas du nez, une partie; depuis le bas du nez juſqu'au menton, une partie, qui ſera diviſée en trois autres parties, dont la premiere ſera à l'ou-

verture de la bouche, la seconde au menton, la troisieme au bas du menton. On a jugé à propos de diviser chaque partie, c'est-à-dire la longueur du nez en douze minutes pour les mesures de l'Antinoüs, auxquelles je me conformerai ; mais auparavant je ne puis me dispenser de donner celles des parties de la tête, quoiqu'elles soient consacrées dans les livres de principes en maniere de crayon qui se trouvent chez tous les marchands d'estampes. L'œil est divisé en trois parties, dont la prunelle en occupe une. Dans les figures vues de face, d'un œil à l'autre il y a une grandeur d'œil qui fait la largeur du bas du nez, & dont le profil est de même largeur. L'oreille est placée entre la ligne des yeux & le bas du nez ; sa largeur est de moitié de sa longueur. La bouche de face a de longueur un œil & un quart; La largeur de la tête au-dessus des oreilles est de cinq mesures de l'œil; vue de face elle est de trois nez ; sa largeur vue de profil est de trois nez & demi.

Ces mesures varient suivant les positions de la tête vue en dessus ou en dessous ; mais dans tous les cas il faut observer de faire partir une perpendiculaire, soit droite dans les figures vues de face, soit circulaire dans les figures vues de trois quarts, dont l'origine commence à la racine des cheveux,

& traverse le milieu du front, de la bouche & du menton.

Le col a de large une partie dix minutes & demie ; du col à la naissance de l'épaule, deux parties ; la largeur des épaules vues de face, huit parties dix minutes ; les deux mamelles ont de largeur cinq parties neuf minutes ; un peu au-dessous des mamelles, la largeur du corps est de cinq parties cinq minutes ; au plus étroit du corps, cinq parties ; le ventre a cinq parties trois minutes ; le haut de la cuisse, deux parties dix minutes & demie ; le genouil, une partie neuf minutes ; le molet, deux parties ; au-dessous du molet, une partie sept minutes ; le bas de la jambe, au-dessus de la cheville du pied, onze minutes ; le pied vu de face, une partie sept minutes, qui se divisent en trois parties, dont le pouce ou gros doigt du pied en occupe une ; les deux doigts suivans, une autre ; & les deux petits doigts, y compris le contour qui enveloppe le petit doigt, la troisieme partie ; le bras au-dessous de l'épaule, une partie sept minutes ; au-dessus du coude, une partie trois minutes ; au coude, une partie sept minutes ; au gros du bras, une partie dix minutes ; au milieu du bras, une partie trois minutes ; au plus étroit du bras, une partie. La main qui manque à l'An-

tinoüs, a dans les autres figures, une partie neuf minutes de largeur, prife au-deffus de la fente des doigts.

Elle fe divife en trois parties ou longueurs de nez, dont une depuis la paulme de la main, jufqu'au pli de la main; l'autre jufqu'à l'article fupérieur du premier doigt; & l'autre jufqu'au bout du plus long doigt. Les mefures de la figure de côté font les mêmes pour la hauteur.

L'efpace qui eft entre le nez & le creux de l'oreille, eft d'une partie dix minutes; le col eft d'une partie dix minutes; au plus gros des mamelles, jufqu'au dos, quatre parties quatre minutes; au bas des mamelles, quatre parties une minute; au plus étroit du corps, trois parties trois minutes; au ventre, trois parties neuf minutes; par le plus gros de la feffe, & au bas du ventre, quatre parties; au gros de la cuiffe, au bas de la feffe, trois parties deux minutes; au genouil, une partie onze minutes; au molet de la jambe, deux parties; au bas de la jambe, une partie trois minutes; le pied, quatre parties quatre minutes. Les mêmes hauteurs s'obfervent dans la figure vue par derriere. Il eft bon de favoir que la tête vue de côté a quatre parties, comme celle de face; & pour avoir les hauteurs de ladite figure qui ne font pas exactement décrites dans Gerard

Audran, voici la division que j'en ai faite, & qui est rélative à sa hauteur de trente parties: du menton à l'épaule, six minutes; des épaules au nombril, six parties six minutes; du nombril aux génitoires, quatre parties; des génitoires au-dessous du genouil, sept parties six minutes; du-dessous du genouil à la plante des pieds, sept parties six minutes; lesquelles parties seront divisées proportionnelles à la figure qui a pour mesure huit têtes de hauteur.

Proportions de l'enfant.

LES proportions de l'enfant d'environ cinq à six ans ne contiennent que cinq mesures de tête, dont une depuis le sommet de la tête jusqu'au menton; depuis le menton jusqu'au plus étroit du corps, qui est entre le nombril & les tettins, une tête; depuis le plus étroit du corps jusqu'aux génitoires, une tête; des génitoires au milieu du genouil, une tête; du milieu du genouil à la plante du pied, une tête; depuis le haut de l'épaule jusqu'au coude, une tête; depuis le coude jusqu'au bout des doigts, une tête. La largeur du col est de deux longueurs & demie de nez; la largeur des épaules à leur naissance est d'une tête; leur largeur au plus gros desdites épaules est d'une grandeur & un tiers de tête; au plus étroit du corps, une tête; le haut de la cuisse est d'une tierce partie de deux mesures de tête; le genouil a de largeur deux parties de tête; le bas de la jambe & du bras sont de la moitié du col. L'enfant en étendant les bras est aussi large que long. La tête de l'enfant est divisée en cinq parties, dont une depuis le sommet de la tête jusqu'à la naissance des cheveux; de la naissance

des cheveux au milieu du front, une autre ; les yeux se forment à la troisieme ; le bas du nez à la quatrieme ; le menton à la cinquieme ; on y a ajouté une sixieme qui va à la fauffette du col. Les oreilles commencent vis-à-vis les fourcils, & finissent à la moitié du nez. La largeur de la tête de face au-dessus des oreilles est de quatre parties. La largeur de la tête de profil au milieu du front jusqu'au-derriere de la tête, est de cinq parties moins un quart.

Les proportions ci-dessus détaillées ne conviennent qu'à une figure debout & tranquille ; & ses contours varient suivant les attitudes & le contraste des membres. Ces contours se gonflent ou s'alongent en raison de l'office des muscles qui les mettent en action, & dont la connoissance seule doit déterminer les effets, mais plus particuliérement dans les racourcis dont il sera bon de donner un précis, suivant la méthode qu'en donne Jean Cousin.

Lorsque vous voudrez dessiner une main ou un pied en racourci, faites-en le profil avec telle disposition des doigts que vous déciderez, & suivant les proportions ; puis pour en avoir le plan, formez au-dessous un carré que vous couperez par une diagonale du côté droit qui est sous la main, & donnera deux angles aigus égaux ; ensuite de toutes les jointures &
extrémités

extrémités de la main, tirez des lignes perpendiculaires jusqu'à ladite diagonale, des sections desquelles tirant des paralleles à niveau, vous aurez, en vous servant des largeurs données pour les mains vues de front, le plan de la main dont vous voulez avoir le raccourci, ensuite élevez de ce plan des lignes perpendiculaires pour avoir les largeurs de la main raccourcie, & tirez des lignes paralleles à niveau des extrémités & jointures du profil, aux intersections desquelles vous avez la mesure raccourcie de chaque partie.

ANATOMIE.

M'Étant engagé de donner quelques connoissances de cette partie essentielle du Dessein, & ne pouvant mettre sous les yeux des figures dépouillées de leur peau, ainsi que les squelets qui se trouvent dans différens traités du Dessein, sans aucune nomenclature des muscles & des os; j'ai cru devoir extraire de Tortebat qui en a donné un traité à l'usage des Peintres, ce qu'il dit sur l'une & l'autre partie, & commencer par les os.

Les os sont proprement au corps ce que la charpenterie est à une maison, à cette différence que leur usage est de mouvoir concurremment avec les muscles, le corps & ses parties; ils sont aussi la juste mesure de chaque membre.

On divise le squelet en trois parties; sçavoir, en tête, tronc & extrémités. Par la tête on comprend tout ce qui entoure le cerveau, le col, & les deux mâchoires; la figure de la tête est ronde, & un peu longuette, applatie par les deux côtés, ayant éminence & production devant & derriere; la mâchoire supérieure est immobile, l'inférieure se remue d'un mouvement circulaire & comme sur deux pivots.

Le tronc est divisé en trois parties, en épine, thorax, & os sans nom : l'épine contient tout ce qui est depuis la premiere vertebre jusqu'au coccix; elle est composée de plusieurs os, pour la facilité du mouvement; elle se recourbe en dedans aux deux extrémités, sçavoir, au col & au coccix; aux vertebres du dos, elle est bossue en dehors; aux lombes elles s'enfonce en dedans, & est encore bossue à l'os sacrum. L'épine composée de plusieurs vertebres est divisée par Galien en quatre, en col, dos, lombes & os sacrum.

La seconde partie du tronc est appellée thorax, lequel est borné en haut par les clavicules, & en bas par le cartilage xiphoïde, & les fausses côtes; les clavicules ont leur figure fort inégale & approchante de la lettre S.

La clavicule est articulée en devant avec le sternum, & en derriere avec l'omoplate; on les nomme clavicules, parce qu'elles servent de clef au thorax.

Il y a douze côtes de chaque côté qui partent des vertebres, les unes sont vraies, au nombre de sept, & s'articulent avec le sternum; les autres sont fausses, ne touchent point au sternum & sont au nombre de cinq en chaque côté; au thorax on peut rapporter l'épaule ou l'omoplate, parce qu'elle est faite en partie pour sa défense, & pour l'ar-

B ij

ticulation des clavicules en l'omoplate. Il faut remarquer plusieurs choses nécessaires pour l'intelligence des muscles ; sçavoir, la base qui regarde l'épine du dos, la côte inférieure, la côte supérieure, l'angle supérieur, l'angle inférieur, la partie cave ou intérieure, la partie gibbe ou extérieure, l'épine & l'extrémité de l'épine appellée acromium.

La base du tronc est un grand os qui n'a point de nom particulier, & qui néanmoins en a trois, selon ses différens côtés ; devant il s'appelle l'os pubis, à côté l'os des îles, & derriere l'os ischium.

Le reste du squélette est appellé extrémité; le bras n'a qu'un os dit humerus bien grand & bien gros, dont la partie inférieure a deux têtes, & est en façon de poulie pour servir d'articulation à l'os du coude ; l'os du coude est accompagné d'un autre os appellé rayon, qui est plus gros en bas que l'os du coude ; mais l'os du coude le surpasse en grosseur en la partie supérieure ; le mouvement propre de l'os du coude est la flexion & l'extension, & le mouvement du rayon est de tourner la main ; ces deux os ensemble s'appellent l'avant-bras.

L'os de la cuisse appellé femur est le plus grand de tout le corps, il est voûté par devant & enfoncé par derriere pour la commodité de s'asseoir, & la fermeté de mar-

cher. La tête supérieure de cet os n'est point en ligne droite au-dessus, elle se couche avec son col du côté de l'os ischium, où elle va s'emboîter ; il a en sa partie supérieure deux apophyses ou éminences appellées trocanters ; le grand trocanter est extérieur, & le petit intérieur ; en la partie inférieure l'os de la cuisse est fort gros & a comme deux têtes.

Entre l'os de la cuisse & la jambe, il se voit un os rond appellé la rotule, qui sert à empêcher que les jambes ne fléchissent en devant. Il y a deux os à la jambe comme à l'avant-bras ; le plus grand est appellé tibia ou os de la jambe, & l'autre peroné ; ces deux os ont à leurs extrémités inférieures chacun une tête ou éminence qu'on appelle malléole ou cheville ; pour le pied, on l'apprendra assez par la liste des noms ; il faut seulement remarquer que l'os du talon n'étant pas articulé avec la jambe, se lâche & s'abbat tant soit peu, quand il ne pose pas à terre.

Voici les noms des os.

L'os du front ou l'os coronal, l'os jugal, la mâchoire supérieure, la mâchoire inférieure, les vertebres du col au nombre de sept ; celles du dos au nombre de douze ; celles des reins au nombre de cinq ; celles de l'os sacrum & du coccix au nombre de dix, dont six pour l'os sacrum, & quatre pour le coccix ; les clavicules ; les os du

sternum ou brechet au nombre de six ; le cartilage xiphoïde ou fourchette ; les douze côtes de chaque côté, sept vraies & cinq fausses ; l'os du bras dit humerus, l'omoplate ou palleron, l'os du coude, l'os appellé rayon, le poignet ou carpe ayant huit os ; le métacarpe composé de quatre os ; les cinq doigts composés chacun de trois os ; le grand os ou l'os sans nom appellé par devant l'os pubis, à côté l'os des îles, & derriere l'os ischium ; l'os de la cuisse dit femur, dont la tête s'emboite dans l'os ischium, & a dans sa partie supérieure deux éminences, dont celle en dehors s'appelle le grand trocanter, celle en dedans le petit trocanter ; la rotule, l'os de la jambe appellé tibia, l'autre os dit peroné, le tarse ou coudepied, composé de sept os, y compris le talon ; le métatarse composé de cinq os ; les cinq orteils, composés chacun de trois os, à la réserve du pouce qui n'en a que deux.

Nom, origine, insertion & office des muscles.

DE l'origine & de l'insertion du muscle, dépend la qualité de son action, parce que quand il agit, il tire du côté de son principe, comme pour y joindre la partie où il est inféré ; ses deux extrémités sont nerveuses, & son milieu charnu & rempli de fibres, qui venant à se joindre du côté de l'insertion, composent un fort tendon, qui est comme une corde adhérente & attachée à l'os plus sensible dans les muscles des extrémités que dans ceux du coffre ; à l'égard de l'office des muscles, il faut avoir pour regle générale, que toutes les fois que le muscle fait mouvoir un os, & qu'il le tire de son côté, pour lors il est plus court, plus élevé & plus apparent, parce qu'il se ramasse dans son milieu ; & au contraire, lorsque le muscle laisse aller l'os qui est tiré d'un côté opposé, son ventre s'allonge & s'étrecit ; c'est pourquoi le Peintre doit prendre garde au ventre ou milieu du muscle, & se souvenir que le mouvement du muscle suit toujours l'ordre des fibres qui vont de l'origine à l'insertion, & qui sont comme autant de filets parmi la chair.

Les muscles frontaux sont situés au-dessus

du nez ; le sourcillier situé au-dessus des sourcils, fait rider la peau entre les sourcils ; le temporal releve la mâchoire ; l'orbiculaire situé à côté de l'œil, forme les paupieres ; le pyramidal situé sur l'os du nez ; le ride & le dilate ; le canus ou canin situé entre le nez & l'os jugal, leve la levre supérieure ; le buccinateur situé au-dessous du canin, resserre la bouche ; le zigématique situé sur le côté & au-dessous de la bouche, la releve vers les oreilles ; le masseter situé sur le même plan de la bouche vers l'extrémité de la mâchoire, sert à mouvoir la mâchoire inférieure ; le biventer situé sous le menton, abbaisse la mâchoire.

Dans la figure vue de face, le sternohyoïde situé sous le menton, vient du sternum, & va s'insérer à l'os yoïde ; le mastoïde qui est à côté vient aussi du sternum, & va s'insérer à une partie de l'os de la tempe.

De ces deux muscles, le premier sert au mouvement de l'os yoïde ; l'autre tire la tête & la baisse en devant ; le deltoïde vient d'une grande partie de la clavicule, & de toute l'épine de l'omoplate ; il va par-dessus la jointure du bras, finit à la partie supérieure & postérieure de l'os du bras, & sert à l'élever : Le pectoral qui prend son origine de presque tout le sternum, va finir à l'os du bras entre le deltoïde & le biceps, & sert à amener le bras vers l'estomac ; le

dentelé prend son origine de toute la partie intérieure de la base de l'omoplate, & va transversalement s'insérer aux huit côtes supérieures, & quelque fois jusqu'à la neuvieme ; ce muscle finit en forme de doigts au nombre de huit, dont on ne voit que quatre, les autres étant cachés sous le pectoral ; l'oblique externe vient de la sixieme ou septieme côte du thorax, joignant le grand dentelé par digitation, & va s'insérer à la côte extérieure de l'os des îles & de l'os pubis, & se va perdre par un tendon fort étendu & fort mince à la ligne blanche ; M. Tortebat préfere de dire que son origine est en bas, & son insertion en haut en raison de son action ; ces deux muscles servent à la respiration & se font voir distinctement quand le corps agit avec violence, & se porte davantage du côté opposé, faisant par cette action étendre la peau qui en devient moins épaisse ; le contraire se fait de l'autre côté.

Le muscle droit qui est à côté sous le pectoral prend son origine à l'os pubis, & va s'insérer à côté du cartilage xiphoïde ; il tire le corps en devant, & le soutient lorsqu'il est penché en arriere, ou sur le dos ; le biceps ainsi nommé parce qu'il a deux têtes, vient de l'emboîture de l'omoplate, & va s'insérer au commencement du radius ; il fléchit l'avant-bras avec le brachial

qui est au-dessous, lequel prend son origine au commencement de l'os du bras, auquel il est fortement attaché, & va s'insérer par-dessous le biceps à la partie supérieure ap l'os du coude ; il fléchit l'avant-bras avec le biceps ; à côté du brachial est une portion de l'extenseur du coude, dont je parlerai plus bas.

Le rond pronateur du rayon vient de la tête intérieure de l'os du bras, & va obliquement s'insérer à la partie interne du rayon ; il tourne au bas du côté de la terre ; le fléchisseur supérieur du carpe qui est en dessous vient de la tête interne de l'os du bras, & va montant obliquement par-dessus l'os du rayon, finir au premier os du métacarpe qui soutient le pouce ; le long supinateur du rayon vient de la partie inférieure du bras, & s'en va à la partie inférieure du rayon, il tourne en haut vers le ciel ; le fléchisseur inférieur du carpe vient de la tête interne de l'os du bras, & va en descendant le long de l'os du coude finir au quatrieme os du métacarpe qui est au-dessous du petit doigt : Le palmaire vient de la tête interne de l'os du bras, & va dans la paume de la main se distribuer aux quatre doigts ; tous ces muscles qui sont dans l'avant-bras ne sont bien marqués que quand la main est fermée, ou quelle serre fortement, parce qu'agissant avec violence

dans cette action, & se ramassant au-dedans du bras, ils poussent ceux qui sont au dehors & les font paroître davantage ; les muscles qu'on voit aux cuisses sont le triceps qui vient de l'os pubis, & sert à tourner la cuisse en dedans ; le couturier vient de l'épine de l'os des îles, & se va insérer obliquement à la partie intérieure de l'os de la jambe ; il fait tourner la jambe en-dedans & l'amene sur l'autre en forme de croix ; comme les ont les couturiers ; le membraneux vient de l'os des îles, il est charnu dans son principe, & finit par une membrane qui enveloppe tous les muscles qui couvrent la cuisse, & va finir sur ceux de la jambe ; son office est de tourner la jambe en dehors ; le vaste externe vient du grand trocanter, & embrasse le genouil de son tendon ; le droit vient de l'os des îles, & couvrant le crural, il s'étend le long de la cuisse entre les deux vastes avec lesquels il finit en enveloppant la rotule d'un fort tendon ; le vaste interne prend son origine au petit trocanter, & va envelopper le genouil avec le droit & le vaste externe ; ces trois muscles servent à étendre la jambe avec un autre muscle appellé crural, qui est attaché à l'os de la cuisse, & se font remarquer par les rides & replis qu'on voit au-dessus du genouil d'une figure qui est debout, & qui disparoissent lorsque le genouil vient à se fléchir.

Le jambier antérieur vient du haut de la jambe ; fléchit le pied & le tire en haut ; l'éperonnier vient du haut & du milieu du peroné, & s'en va fous le pied ; il fert à étendre le pied avec les gemeaux ; l'extenfeur des orteils vient du plus haut de la jambe, & fe coulant deffous le jambier antérieur continue fon chemin entre ledit jambier & l'éperonnier, pour aller trouver les orteils.

On voit auffi dans la jambe vue de face portion du gemeau interne, portion du gemeau externe, la cheville ou malléole interne, une portion du folaire, & une portion du fléchiffeur des orteils qui eft à côté de l'os de la jambe ; & à côté de la malléole interne eft un anneau fous lequel paffent les mufcles de la jambe.

Dans la figure vue de côté, on voit diftinctement le maftoïde, le deltoïde, une portion du trapeze, les extenfeurs du coude, portion du brachial, l'extenfeur fupérieur du carpe, à côté l'extenfeur des doigts, l'extenfeur du petit doigt, l'extenfeur inférieur du carpe, le fléchiffeur inférieur du carpe, le fous-épineux & l'abaiffeur propre qui font fous le deltoïde, le très-large qui joint le grand dentelé, l'oblique externe, le pectoral, le grand feffier, le grand trocanter, le membraneux, &c.

Dans la figure vue par derriere, on voit

le trapeze qui prend son origine du derriere de la tête, de toutes les vertebres du col & des neuf épines supérieures des vertebres du dos, se va insérer tout le long de l'épine de l'omoplate jusqu'un peu au-dessous de la clavicule; ce muscle sert à fortifier les actions de quelques autres qui sont dessous lui, il releve l'omoplate avec le releveur propre, il la tire droite en arriere avec le rhomboïde, & la baisse tout seul; il contribue à donner la rondeur que l'on voit à la base de l'omoplate de l'un comme de l'autre côté; le sus-épineux naît de la partie externe de l'omoplate qui se remarque dans l'angle supérieur jusqu'à l'épine, & va s'insérer à la partie supérieure & antérieure de l'os du bras pour les tirer en haut avec le deltoïde, & remplissant la cavité supérieure de l'omoplate entre l'épine & la côte supérieure, ne fait souvent qu'une masse avec ladite épine & partie du trapeze; le sus-épineux prend son origine de la partie externe de la base de l'omoplate qui se remarque depuis l'épine jusqu'à l'angle inférieur, & remplissant la cavité sus-épineuse, va s'insérer à la partie supérieure & extérieure de l'os du bras; il tire l'os du bras en bas avec l'abaisseur propre & le très-large; l'abaisseur propre qui est au-dessous prend son origine de la côte inférieure de l'omoplate, & va s'insérer à l'os du bras avec le

très-large avec lequel il ne fait qu'un même tendon; il ne sert à autre chose qu'à baisser le bras; ces quatre muscles sont très-difficiles à rendre par la différence de leurs mouvemens succesifs, depuis l'action du bras abaissé jusqu'à son élevation; il est à propos de les bien étudier. Le très-large qui est au-dessous de ces muscles, vient de l'os sacrum, de la tête supérieure de l'os des îles, de toutes les vertebres des lombes, & des six ou sept vertebres inférieures du dos, passe d'un côté par dessus l'angle inférieur de l'omoplate où il s'attache en passant, & va trouver l'os du bras en se joignant avec l'abaisseur propre; il tire le bras en derriere & en bas obliquement du côté de son principe inférieur; ce muscle est si étendu & si mince à son principe qu'il n'empêche point ceux qui sont dessous de paroître, mais venant à se resserrer dans son insertion, il fait une masse de chair qui couvre le grand dentelé.

On voit sur le côté du bras une portion de l'oblique externe, une portion du brachial, la portion & l'origine du long supinateur du rayon; à côté sont les extenseurs du coude, dont l'un appellé long ou interne vient de l'omoplate, & l'autre court ou externe vient de la partie supérieure de l'os du bras; tous deux ne font qu'un même tendon fort large, & vont s'inférer au coude.

Ces deux muscles n'ont qu'une insertion, & sont fort charnus à leur principe, ils étendent le coude & l'avant bras; l'extenseur supérieur du carpe, l'extenseur des doigts, l'extenseur du pouce, l'extenseur inférieur du carpe, le fléchisseur inférieur du carpe avec portion d'un fléchisseur des doigts, à côté l'un de l'autre, depuis la partie externe du bras jusqu'à la partie interne, ont leur origine à l'os du bras, & agissent tous pour l'ordinaire en même tems, & suivant leur insertion; le grand fessier vient de tout l'os sacrum, & de la partie latérale & postérieure de l'os des îles, & va par ses filets obliques s'insérer quatre doigts au-dessous du grand trocanter; il couvre le petit fessier, & une partie du moyen; la différence des actions de ce muscle se voit dans plusieurs figures antiques; à côté est une portion du second fessier, & une portion du membraneux.

Au milieu de la cuisse est le vaste externe dont nous avons parlé plus haut; dessous le grand fessier & plus bas sont le biceps qui vient de l'os ischium & va s'insérer avec la partie externe de la jambe; il est charnu & à deux têtes comme celui du bras; le demi nerveux a même origine, est nerveux, long, rond & charnu, & va s'insérer au-devant de la jambe, trois doigts au-dessous de l'article; le demi membraneux accompagne le

précédent à son origine & à son insertion ; le grêle vient de la partie inférieure de l'os pubis, est large & délié à son origine, & va s'insérer avec les deux précédens ; ces quatre muscles postérieurs de la cuisse, fléchissent la jambe, & ne font quasi qu'une masse. A côté de ces muscles se voyent les portions du triceps, du droit, du couturier, du crural, & au-dessous est la place où passe le plus gros nerf de tout le corps ; les deux gemeaux, dont un interne & l'autre externe viennent des deux têtes inférieures de l'os de la cuisse, & vont avec le plantaire & le solaire composer un même tendon appellé la corde d'achille ; leur forme est pareille, à la réserve pourtant que l'interne descend plus bas que l'autre ; leur office est d'étendre le pied ; aux deux côtés du bas de la jambe sont deux malléoles, dont l'une interne, l'autre externe.

Il y a beaucoup d'autres muscles qui se trouvent dessous ceux ci-dessus détaillés & qui concourent à leur action, mais dont je n'ai point donné les noms, pour ne point trop charger la mémoire ; ceux qui voudront faire une étude particuliere de ces muscles cachés, les trouveront décrits dans Tortebat, Dionis, Sabbatier, & autres Auteurs qui en ont traité dans des cours d'anatomie.

Pratique ;

Pratique & Goût du Deſſein.

APRÈS avoir donné les proportions du corps humain, & fait connoître les os, ainſi que les muſcles qui en dirigent les mouvemens, il me paroît néceſſaire de faire quelques obſervations ſur la pratique & le goût qu'on doit donner dans les ouvrages qu'on ſe propoſe de copier, d'après les deſſeins des maîtres, ou la nature elle-même.

A cet effet, on ne peut de trop bonne heure s'accoutumer à copier ſans le ſecours du compas, les productions des artiſtes qui ſe ſont diſtingués dans cette partie. Si on n'avoit pas de deſſeins originaux dans ce genre, on ne manque point de bonnes eſtampes gravées d'après Raphaël, Carrache, Le Pouſſin, Le Brun, Le Sueur, &c. Il faut éviter d'en rendre trop exactement les hachures qui donneroient une ſécherſſe à l'ouvrage très-déſagréable; mais il faut grainer légérement & à pluſieurs fois; & dans le cas où il faudroit donner de la force, ſoit dans les ombres, ſoit pour exprimer & faire reſſentir l'apparence des os ou des muſcles, on peut faire uſage des hachures ſur le grainé, & dans le ſens des chairs. L'éleve parvenu à l'imitation fidele des

desseins ou estampes, copiera de bons morceaux de sculpture, soit en plâtre, soit en marbre, à la lampe ou au reverbere, ce qui lui donnera des ombres fortes & tranchantes; il les copiera ensuite au jour, ce qui lui fera connoître les demi-teintes & leur passage dans les ombres; comparera son ouvrage avec les bonnes copies qu'il aura faites d'après les maîtres; & par la connoissance qu'il aura acquise des proportions & de l'anatomie, il se trouvera en état de réformer les fautes qui pourront se trouver dans son ouvrage; il doit passer de-là à l'étude de la nature, pour se corriger de la sécheresse & aridité qu'il aura pu contracter par l'étude de la bosse, qui n'ayant point de peau & de cartilages qui adoucissent par leur qualité diaphane la dureté des contours, occasionnent cette dureté dans les ombres; il doit aussi éviter de faire rencontrer les contours extérieurs des parties vis-à-vis l'un de l'autre, comme des balustres; le contour extérieur de la cuisse est grand & enveloppe l'intérieur au-dessus du genouil, au lieu que le contour intérieur du genouil descend plus bas & enveloppe l'extérieur; de même le molet extérieur prend sa naissance de plus haut que l'intérieur, & finit aussi plus haut; la cheville du pied du côté du pouce est plus haute que l'extérieure; il faut que ses contours soient coulans,

& seulement prononcés du côté des ombres, & suivant les figures qu'on se proposera de dessiner; car on doit se conduire pour les formes, suivant les sujets qu'on se propose de traiter; les Flore, les Hébé, les Vénus, doivent être traitées différemment que les femmes ordinaires; la Vénus de Médicis, la Bergere Grecque serviront de modele en ce genre. M. Dandré Bardon dépeint de cette maniere la Vénus de Médicis:

„ La pureté de ses contours, le moëleux
„ de ses carnations ne supportent que de
„ légers cadencemens; ses épaules sont peu
„ larges, ses hanches sont plus nourries,
„ des genoux un peu gros lient ses cuisses
„ charnues avec ses jambes qui, couvertes
„ de graisse dans la partie supérieure, sont
„ très-fines à l'endroit de la cheville, où
„ elles s'unissent à des pieds mignons; une
„ une gorge ferme, arrondie en tout sens,
„ un ventre modérément applati, une
„ chute de reins souple & pleine de grâces,
„ des bras potelés, des poignets délicats,
„ un col svelte, une tête noble, spirituelle,
„ agréable, & d'un ovale parfait, une peau
„ tendre, mille agrémens répandus sur les
„ parties les plus charnues, & formés par
„ de petits creux, & des plis de la chair
„ que cause le mouvement presqu'imper-
„ ceptible des muscles; telle est l'image de

C ij

» la beauté dont l'antique fournit beaucoup
» de modeles.

La Bergere Grecque d'une taille plus svelte, moins charnue, semble propre à exprimer une classe de jeunes beautés moins formées dans toutes leurs parties. Combien de modeles parfaits en ce genre ont été mutilés ou anéantis par la barbarie ou l'ignorance des peuples qui se sont rendus maîtres de cette portion de la terre, qui a fourni tant d'hommes célebres en tout genre : Quels regrets ne doivent pas éprouver les artistes quand ils sçauront que * le Jupiter Olympien, chef-d'œuvre de Phidias, la fameuse Vénus de l'Isle de Scio par Praxitele, & l'occasion de Leusippe, desquels Pausanias fait l'éloge, existoient & ont été détruits à Constantinople au commencement du treizieme siecle, & dans un moment où la peinture commençoit à revivre avec éclat. **

La Grece fournit encore suivant le *** témoignage des voyageurs, des exemples vivans de ces beautés originales qu'ont imité les Phidias, les Praxitele, &c. Les danses, les jeux, les attitudes souples & va-

* Voyez l'origine des découvertes par L. Dutens mon frere, imp. en 1776.
** Cimabué le restaurateur de la peinture est mort en 1300, âgé de 70 ans.
*** M. Guys, voyage de la Grece, imp. en 1776.

riées, les discours vifs & éloquens des filles grecques sont accompagnés d'une grace qui semble être nationale; & les hommes doués d'un génie naturel seroient en état de faire revivre les arts & les sciences que l'esclavage & la servitude auxquels ils sont réduits, ont chassés de cette contrée. D'autres statues de l'antiquité, & fabriquées par de célebres artistes, nous fournissent des exemples à suivre pour le caractere & l'âge qu'on voudra imprimer aux Dieux, aux Héros, & à d'autres hommes.

Les Groupes de Castor & Pollux, le Laocoon & ses deux enfans, ouvrage de * trois célebres Statuaires de l'antiquité, l'Apollon de Belveder, l'Antinoüs, l'Antin, le Gladiateur, l'Hercule de Farnese, sont des modeles à suivre pour l'expression de la jeunesse, de la divinité, de l'héroïsme & de la force. Je finirai cet article par deux invitations importantes, qui sont celle de la pondération, & celle des effets des lumieres & des ombres. La premiere exige que la ligne centrale sur laquelle pose la figure, en partage le poids; si la figure est debout, elle partira de la fossette du col, & tombera perpendiculairement sur le milieu de la ligne contenue entre les deux pieds; si la figure porte sur la hanche, & ne se sou-

* Agesander, Polydore & Athenedore.

tient que sur un pied, c'est au centre de ce pied que répondra la ligne de pondération qui partira de l'entre-deux des clavicules. La seconde, est de placer la principale lumiere sur la partie supérieure de la figure, & la distribuer sur toutes les autres parties par échos diagonalement disposés, & éviter une monotonie désagréable ; on fera valoir cette lumiere par de grandes parties de demi-teintes plus considérables, & qui se perdront dans des masses d'ombre égales en volume à celles de la lumiere & des demi-teintes ; mais que les ombres soient vagues, elles en seront plus agréables, & doivent être accompagnées pour l'arrondissement des corps d'un reflet qui sera plus ou moins sensible à raison du corps qui l'environnera ; quant à l'expression des passions sur lesquelles Le Brun a donné des conférences, & que Dandré Bardon a traitées d'une maniere à ne laisser rien à desirer, j'exhorte les Eleves qui se trouveront assez avancés pour puiser dans ces sources, à lire ce qu'ils en ont dit, & sur-tout à consulter les desseins gravés d'après le premier. Je me bornerai maintenant à parler de quelques autres parties du dessein auxquelles il est nécessaire de s'exercer, pour se mettre en état de parvenir à la composition.

DRAPERIES.

LES anciens Sculpteurs ou Peintres ont presque toujours donné des habillemens à leurs figures, soit pour cacher leur nudité, soit pour leur servir d'ornement, par le choix qu'ils en ont fait ; c'est pourquoi il est nécessaire d'étudier cette partie du dessein, qui donne de la grace aux figures par l'accompagnement d'une draperie jettée avec art, & qui par l'ordre de ses plis, ne puisse faire éclipser en quelque maniere les beautés de la nature & de la belle proportion. La maniere de les traiter, est presqu'infinie, en ce qu'elle est ou doit être relative aux caracteres que l'on voudra donner aux figures qu'on se propose de représenter. Les Déesses, les Nymphes, les Nayades, seront vêtues d'étoffes légeres & & flottantes autour d'elles ; les plis sans être trop multipliés, suivront le dessein de chaque partie, sans que l'étoffe paroisse être adhérente. Les Dieux, les Héros doivent être revêtus de draperies plus grandes & plus majestueuses, & dont les plis soient amples & contrastés, pour éviter la sécheresse, & les grandes masses d'ombre : Les estampes d'après Raphaël, Carrache, le Sueur, le Poussin, &c., donneront

des modeles en ce genre, qu'on ne peut trop étudier, pour acquérir l'intelligence, la variété & l'orde qu'ils ont mis dans les plis de leurs draperies. Il est aisé de juger que les étoffes se doivent traiter suivant leurs qualités; les étoffes de soie different de celle de laine, en ce que leurs plis, sur-tout ceux du velours, sont plus cassés, les lumieres en sont petites & tranchantes sur des ombres larges; les linges font de plus petits plis & plus multipliés; ils feront transparens, lorsqu'ils approcheront des chairs; l'usage du mannequin * & l'imitation de la nature, doivent servir de maîtres à cet égard.

* Le mannequin est une figure pour l'ordinaire en bois, dont les membres sont mobiles, au moyen des charnieres pratiquées à toutes les articulations, & susceptible de tous les mouvemens & attitudes que le Peintre veut donner.

PAYSAGE.

LE Paysage est une partie du dessein, trop agréable pour la passer sous silence, & ne pas inviter les Artistes à se donner à cette étude, moins laborieuse que celle de de la figure; les arbres, les montagnes, les ciels, n'ayant point de proportions déterminées, sont moins difficiles à traiter, & le goût qu'on y apporte influe efficacement sur les agrémens qu'il produit à la vue; les arbres sur-tout qui en font le principal ornement, doivent y être traités d'un grande maniere, qui consiste à faire contraster leurs branches, à distribuer inégalement leurs touffes, & enfin à leur donner des caracteres différens, soit par leurs especes, soit en raison des plans qu'ils occuperont : Ceux qu'on placera sur le premier plan, auront plus d'effets, plus de variété; les chênes, les ormeaux, peuvent être introduits sur le devant du dessein ou tableau; les saules, les bouillards, trouveront place dans les plans subordonnés, présentant plus d'uniformité dans leurs touffes, & étant par-là plus susceptibles de dégradation de lumiere. L'art au surplus supplée à ces qualités par l'intelligence qu'il faut se procurer, par l'étude de la perspective aërienne,

dont je parlerai ci-après ; les terrasses, les eaux, les montagnes, les rochers, les animaux sur-tout, intéressent vivement le spectateur. C'est pourquoi il est nécessaire de leur donner cette vérité, que procure l'étude des desseins ou estampes, d'après le Titien, Carrache, le Poussin, & Perrelle, qui a donné de très-agréables sujets dans ce genre. Je craindrois, en voulant m'étendre sur cette partie, de n'offrir qu'une répétition de ce qu'en a dit M. de Piles ; il suffit de dire que les terrasses qu'on voudra placer sur le devant, soient ornées de plantes, pour en ôter la sécheresse ; que les contours en doivent être irréguliers & diversifiés par des feuillages, qui les rendent piquants ; les eaux qui présenteront une surface égale, doivent recevoir l'image du ciel & des objets qui se trouvent sur leurs bords, aussi étendus que l'objet même, ce qui forme des répétitions d'autant plus agréables, qu'elles sont dans la nature ; celles qui descendent dans des rochers, & qui ne peuvent être soumises à cette loi, doivent être divisées en ondes écumantes & rejaillissantes par les corps qu'elles trouvent en leur chemin ; les montagnes, les rochers, dessinés quarrément, angulairement, seront accompagnés de crevasses, de trous plus ou moins sensibles en raison de leurs distances ; on

les orne le plus souvent d'arbustes, quand ils occupent les devant d'un tableau ; les animaux de chaque espece doivent varier dans leurs positions, & présenter ce désordre qui fait les charmes de la nature & de l'art.

PERSPECTIVE LINÉAIRE.

AVANT de donner une idée de la Perspective, il est utile pour son intelligence de donner la définition des termes & des mots dont je dois faire usage.

Il n'y a que deux sortes de lignes, la droite & la courbe ; l'une & l'autre sont sans longueur ni largeur ; la ligne droite est la plus courte qu'on puisse tirer d'un point à un autre ; la ligne courbe est celle qui passe d'un point à un autre en faisant quelque détour.

Les lignes paralleles, sont des lignes droites ou courbes, tirées l'une auprès de l'autre, de façon qu'étant prolongées, elles conservent toujours entre elles une égale distance.

L'angle plan est l'ouverture de deux lignes qui se touchent sur une superficie plane, & qui ne composent pas une seule ligne. La superficie ou surface, est une quantité qui a quelque longueur & quelque largeur, sans aucune épaisseur.

L'angle rectiligne, est l'ouverture de deux lignes droites.

Le cercle qui est divisé en trois cens soixante parties, est propre à mesurer les angles.

Le diametre d'un cercle est une ligne

droite, qui paſſant par le centre, aboutit à ſa circonférence, & diviſe le cercle & ſa circonférence en deux également.

Le demi-diametre eſt une ligne qui partant du centre, aboutit à la circonférence du cercle. Si on fait tomber une ligne perpendiculaire qui diviſe le diametre en deux parties égales, il en réſultera deux arcs ou angles égaux, qu'on appelle droits.

L'angle obtus eſt plus grand qu'un angle droit.

L'angle aigu eſt plus petit qu'un angle droit.

Il réſulte de cette définition, que l'angle droit a une ouverture de quatre-vingt-dix dégrés.

L'angle obtus a une ouverture de plus de quatre-vingt-dix dégrés.

L'angle aigu a une ouverture de moins de quatre-vingt-dix dégrés.

La ligne de terre eſt à proprement parler la baſe du tableau.

L'horiſon ou la ligne horiſontale, eſt ce qui borne la partie de la terre que nous voyons autour de nous.

La ligne verticale eſt une ligne abbaiſſée perpendiculairement de la baſe du tableau ſur la ligne horiſontale.

La diſtance antérieure, eſt le point de diſtance ou le point d'aſſiette de l'œil du ſpectateur, à la baſe du tableau conſidéré

comme une vitre interposée entre le spectateur & l'objet qu'on veut représenter.

La distance postérieure, est la partie comprise depuis la base du tableau jusqu'à un point de vue quelconque.

La distance principale ou ligne principale, est composée de la distance antérieure & de la distance postérieure, ou ligne verticale. Elle va aboutir à un point pris dans l'horison déterminé, pour être le point de vue, & qu'on appelle point de vue figuratif.

Cette ligne principale se trouve quelquefois diviser par moitié la base du tableau; alors le point de vue est au milieu dudit tableau. Si on veut placer le point de vue de côté, elle la divise alors inégalement. Cette derniere méthode est la plus usitée dans les tableaux de composition, en ce que l'angle se trouvant plus aigu & prolongé sur le côté, offre une continuité de terrein plus considérable, & susceptible de recevoir plus d'objets de dégradation.

Le point d'éloignement ou distance horisontale, est un point mis dans l'horison, autant éloigné du point de vue, qu'on doit s'éloigner du tableau pour le voir dans son vrai point.

La ligne diagonale, est une ligne tirée d'un angle à l'angle opposé. On employe d'autres termes relatifs aux méthodes de chaque auteur, & dont je ne donne point

les définitions, ne devant point les mettre en usage.

Plusieurs auteurs ont donné des regles de perspective; chacun a eu sa maniere de les démontrer. Le Clerc l'a fait par des principes préliminaires de géométrie, puis en a établi la pratique relativement à ces principes; on ne peut rien desirer de plus exact à cet égard. Mais il n'indique que l'effet perspectif d'un objet quelconque sur le devant du tableau; quant à ceux qui doivent s'éloigner de sa base, il n'en donne les diminutions que par un exemple de carreaux qui produisent une infinité de lignes qui souvent se confondent & occasionnent beaucoup d'embarras dans l'exécution.

Le Roi, auteur d'un petit traité de perspective, a trouvé, pour remédier à cet inconvénient, une méthode par le calcul qui donne à tel plan proposé sur le terrein la hauteur de chaque objet, par l'analogie qu'il fait de la distance antérieure à la ligne verticale du tableau.

Après avoir réduit en toise relative la toise primitive qui se trouve sur le devant du tableau, il détermine par une regle de trois la hauteur d'un objet quelconque placé à telle distance qu'on voudra entre la base du tableau & le point de vue, de maniere qu'à chaque objet il faut en raison de

sa distance postérieure qui doit être connue, faire un calcul, & lui donner par la proportion à la toise relative la hauteur qu'il doit avoir

Cette méthode par le calcul ne peut être répréhensible; mais elle produit un embarras capable de dégoûter un peintre, qui ayant un sujet de composition difficile à traiter, craindroit de faire quelque erreur dans ce calcul nécessaire pour chaque objet.

M. l'Abbé de la Caille a aussi donné un traité de perspective par principes de géométrie. Il donne pour distance antérieure du tableau les deux tiers de la ligne principale, parce qu'à cet effet les objets sont vus sous un angle aigu. Ainsi dans les tableaux ordinaires on suppose l'œil du spectateur élevé à huit ou dix pieds de ligne de terre, afin que la ligne qu'on fait partir de son œil perpendiculairement sur le point de vue, forme avec la ligne de terre un angle aigu quelconque dont le sommet se trouve dans ledit point de vue appellé point de vue figuratif. Les objets vus de cette maniere sont dégradés agréablement. Si on vouloit les détailler davantage, comme les parties d'un jardin, il faudroit élever l'œil de maniere que chaque partie se pût distinguer sans confusion, ce qu'on appelle à vue d'oiseau.

L'angle aigu, & dont on déterminera
à

à volonté l'ouverture, étant propre à mesurer & donner les hauteurs de chaque objet placé à telle distance qu'on choisira, ainsi que je l'exposerai ci-après. Il reste à déterminer les longueurs ou les éloignemens des objets au plan du tableau.

M. l'Abbé de la Caille démontre que les divisions de la ligne horisontale sont propres à les mesurer, & par une solution qu'il donne, il prolonge hors du tableau la ligne horisontale, de maniere que le point reculé de cette ligne soit égale au rayon principal; puis de ce point tirant des droites sur le bord inférieur du tableau, & qui répondent chacunes à des divisions égales marquées sur ce bord, leur intersection avec le montant du tableau donnera une échelle fuyante des longueurs ou des éloignemens des objets au plan du tableau.

Cette échelle fuyante s'éleve jusqu'à la hauteur du point de vue, & par division décroissante, de maniere que le premier terme du terrein situé sur la base du tableau, ayant une longueur exprimée, le second qui doit exprimer la même longueur, est à peu près de moitié moins long sur le montant du tableau, & cela par l'effet d'une progression décroissante sur le terrein.

Il résulte de cette méthode moins em-

barrassante que les carreaux, qu'on peut mettre en perspective toutes sortes d'objets, & à quelque distance que ce soit de la base du tableau, par le moyen d'un devis dont je vais donner un exemple.

Je me propose de mettre en perspective une allée d'arbres qui se dirigera à un point de vue établi au tiers de la hauteur du tableau, & aux trois quarts de sa longueur ; de l'autre côté du tableau, un bâtiment quelconque dirigé au même point de vue ; & dans l'espace qui se trouvera entre l'allée & le bâtiment, y placer différentes figures sur différens plans : Je suppose ensuite le spectateur assez élevé au-dessus du terrein pour que la ligne que je ferai partir perpendiculairement de son œil sur le point de vue placé dans l'horison, comme ci-dessus, fasse avec la ligne de terre qui aboutit au même point de vue, un angle de quarante dégrés d'ouverture.

Je suppose encore que le terrein compris depuis la base du tableau jusqu'au point de vue, occupe un espace de deux cens toises ; sur le grand côté du tableau, & à partir de la base, je veux placer cinquante arbres de six toises d'élévation, & à deux toises de distance l'un de l'autre, l'allée interne d'arbres large à volonté, sa largeur devenant indifférente, de-

vant être placée sur le devant & au premier plan du tableau; le bâtiment de 30 toises de long sur huit toises d'élévation, avec douze croisées de face & une porte cochere au milieu; enfin vingt figures distribuées sur le terrein, chacune des figures supposées d'une toise de hauteur; avec un quart de cercle je détermine un angle de quarante dégrés, dont l'ouverture sera prolongée tant qu'il sera besoin; je divise ensuite sur les montans du tableau le terrein de deux cens toises, de façon que le premier terme soit égal à vingt toises, le second également de vingt toises, & moitié moindre que le premier, en raison de la progression décroissante, comme je l'ai ci-dessus établi; le troisieme proportionnel, & de suite jusqu'à la hauteur de la ligne horisontale qui établit le point de vue donné. Ces divisions me donneront les longueurs des lignes décroissantes sur le terrein, en menant des paralleles à la base du tableau, & à chaque distance des objets sur la profondeur du terrein; de même l'angle de quarante dégrés me donnera les hauteurs de chaque objet qui pourra être établi sur les mêmes paralleles au besoin. Si les hauteurs des objets qui peuvent occuper le devant du tableau se trouvoient élevées au-dessus du point de vue d'autant que sa hauteur prise de la base

D ij

du tableau, la même ouverture d'angle les dirigera au même point de vue, à partir des bords supérieurs du tableau.

Pour établir maintenant une proportion, les arbres que je suppose de six toises d'élévation, je leur donnerai, par exemple, trois pouces sur le devant du tableau; le bâtiment en aura quatre; les figures auront par conséquent six lignes, & afin de les distribuer sur la distance postérieure, je déterminerai un angle de treize dégrés un tiers * dont l'ouverture sera de six lignes sur la base du tableau ou à coté, & dont le sommet sera au point de vue, en raison de la dégradation desdites figures soumises à cet angle. Soit par ce devis la premiere figure de six lignes, dont je veux établir la pareille à dix toises de distance postérieure, je prendrai sur le montant du tableau ma hauteur de dix toises; du point donné je mene une parallele aux deux extrémités & à la base du tableau ; à la hauteur de cette parallele, je prends la largeur que me donne l'angle, & je la porte en hauteur, pour déterminer ma seconde figure, ainsi de tous les autres jus-

* Les figures étant supposées de la sixieme partie de la hauteur des arbres, & la moitié de cette hauteur étant établie entre l'horison & la base du tableau par une ouverture d'angle de quarante dégrés, il en résulte pour les figures une division par tiers de cet angle qui sera de treize dégrés un tiers.

qu'au sommet de l'angle. Je fais même opération pour les arbres, leur distance les uns des autres, l'ouverture de l'allée, la hauteur du bâtiment, & les distances postérieures des croisées. Il faut observer exactement cette dégradation pour les figures, que très-souvent on veut placer plus loin sur le terrein qu'elles ne doivent l'être, ne pouvant être visibles à une certaine distance, & rélativement à la proportion qu'on leur a donnée sur le tableau. C'est une faute dans laquelle tombent souvent des Peintres qui, quelque fois donnant une étendue, comme d'une lieue, à leur tableau, veulent encore déterminer des figures à la plus grande distance, qui ne pouvant avoir d'apparence, rapprochent le point de vue ou distance qu'ils ont voulu exprimer.

Si on vouloit établir le point de vue au milieu, on peut faire servir l'angle plan qui seroit de quatre-ving-dix dégrés pour la hauteur des arbres ; de même le point d'éloignement, qui sert à diviser la ligne horisontale & auquel aboutit ladite ligne, fera, avec la ligne du montant du tableau prise depuis l'horison jusqu'à la base, un angle de quatre-vingt-dix dégrés ; & comme la hauteur des arbres dans ce cas seroit élevée autant au-dessus qu'au-dessous de l'horison, les figures qu'on introduiroit sur le terrein ne seroient soumises qu'à

ouverture d'angle de quinze dégrés. Ces sortes de points de vue sont très-propres pour l'optique. S'il se trouvoit quelques figures régulieres à mettre en perspective, telles que des quarrés, polygones *, pyramides, architecture, &c., alors il seroit nécessaire d'en faire un devis particulier, pour en rendre la perspective parfaite ; & à cet effet on se servira d'un ou de deux points de distance pris dans l'horison, pour avoir l'intersection des angles dont elles seront composées, & dont on trouve dans les auteurs ci-dessus nommés la méthode particuliere à chacun de ces objets.

Pour ce qui est de la perspective des ombres, dont il faut donner quelqu'idée, je me bornerai à dire que l'on suppose ordinairement le soleil à quarante-cinq dégrés d'élévation, pour avoir les ombres égales aux corps qui les donnent. Cependant elles varient suivant la hauteur à laquelle on suppose le soleil ou tout autre corps lumineux qui les procure. Alors il faut tirer de ces mêmes corps lumineux que l'on suppose élevés au-dessus de l'horison, une ligne qui, coupant les angles de chaque corps éclairé, prolonge à un point quelconque sur l'horison ou sur le terrein, l'ombre que l'on cherche, & qui

* Figures de plus de quatre côtés.

venant à se redresser par l'interposition d'un corps qui se trouve devant l'objet, sera soumise à la même ligne qu'on aura tirée pour déterminer ou la longueur de l'ombre, ou sa hauteur, si elle rencontre un objet élevé qui la reçoive, & qui la fasse relever d'autant qu'elle auroit de longueur sur une superficie plane.

La connoissance des effets que produit dans l'eau la réflexion des objets qui se trouvent au bord, étant regardée comme un partie de la perspective, je me contenterai de donner pour regle que la réflexion de ces objets doit occuper autant de place dans le tableau, que l'objet même, par ce principe reconnu, que l'angle de réflexion est égal à celui d'incidence.

Mais ces objets sont plus ou moins détaillés en raison des plans sur lesquels ils sont situés, & leur étendue peut être diminuée par des corps qui se trouvent en avant, & desquels il faut déduire les épaisseurs & distances. La réflexion de ces objets doit avoir la même direction au point de vue que les objets mêmes dont ils sont l'image.

PERSPECTIVE AÉRIENNE.

CETTE science consiste à imiter les différens dégrés de lumiere & d'obscurité dont chaque objet est susceptible, en raison de sa distance au premier plan du tableau. Peu d'auteurs ont traité cette matiere. Quelques-uns ont fait des échelles de dégradation simples de noir & de blanc, & ont calculé même l'affoiblissement que doit éprouver le noir par le moyen du blanc, & en raison de la distance des objets. D'autres au contraire prétendent que plus les objets sont éloignés, plus l'affoiblissement que la lumiere en reçoit doit leur donner d'obscurité, & ils ont fourni chacun des exemples à l'appui; mais les uns & les autres n'ont donné aucuns préceptes certains. De-là il sera aisé de se convaincre que les dégradations s'exécutent par les contraires de chacune de ces méthodes ou principes. Tous s'accordent cependant à reconnoître que les objets sont plus ou moins éclairés en raison de leur distance; & à cet égard il est bien aisé de s'imaginer que la lumiere répandue sur les objets qui entrent dans la composition d'un dessein ou tableau s'affoiblit ou s'éteint en raison de leur distance. En effet ne doit-on pas être convaincu que l'athmos-

phere, toute fluide qu'elle soit, est composée d'un amas infini de couches d'air qui, quoiqu'elles soient chacunes très-transparantes, font éprouver à nos yeux une gradation d'obscurité répandue sur les objets qui sont plus ou moins éloignés de nous. On peut comparer ces couches à des verres assez blancs pour ne pas occasionner une différence bien sensible par leur interposition sur la campagne ou sur le papier, mais qui étant couchés les uns sur les autres, ou éloignés les uns des autres, affoibliront ou la blancheur du papier ou la lumiere & couleur des objets qui seront vus à travers. Par le premier de ces principes, si on veut dégrader plusieurs figures, arbres ou terrasses dans un point de vue, la premiere sera très-brune, & servira de repoussoir à celles qui seront d'une teinte plus légere, & successivement; par le second, la premiere figure ou terrasse sera fortement éclairée, peu ombrée; les autres plus brunes lui serviront de fond, & successivement.

Par le contraire de ces principes, si on vouloit éclairer davantage la premiere figure, & lui donner des ombres fortes, la seconde placée à côté de l'ombre forte de la premiere pourroit se détacher par une lumiere moins considérable, & une ombre aussi moins considérable qui se

détacheroit d'une autre figure éclairée d'une autre lumiere subordonnée à celle du second plan, & enfin pourroit se détacher ou par des lumieres plus affoiblies ou par une teinte général assez forte pour lui servir de fond; d'où on doit conclure que par l'art & la distribution des lumieres dont on peut supposer des accidens placés à tel plan qu'on jugera à propos, on peut donner du relief aux figures, même à plusieurs figures réunies, soit en les détachant par les ombres propres à chaque objet, soit en faisant servir pour leur fond d'autres figures ou objets qu'on voudra introduire.

Il se trouve tant d'exemples de cette double pratique dans les desseins ou tableaux des maîtres, que je ne crois pas devoir insister davantage sur l'usage des deux méthodes que chacun voudroit admettre, suivant les sujets qu'il auroit à traiter, & la disposition qu'il seroit dans le cas de leur donner. C'est du goût particulier de l'artiste, pénétré de ces différens principes, que dépendent les bons ou mauvais effets qu'il en fait résulter. Les exemples d'ailleurs sont plus sensibles dans les tableaux, par des oppositions de couleur qu'on peut imaginer, & dont l'art appartient aux principes de coloris auxquels je vais passer.

CHROMATIQUE OU COLORIS.

SECONDE PARTIE.

LA science du coloris est une partie de la peinture qui produit les plus agréables sensations, & dont le mérite particulier est de faire illusion. L'imitation fidele de la nature ne peut s'exécuter que par la combinaison des couleurs propres à en rendre les vérités. Il est donc essentiel auparavant de traiter cette matiere, de faire connoître toutes celles qu'on employe dans les différens genres de peinture, ainsi que leurs qualités. C'est de leur emploi & association, que dépend cette magie qui trompe les yeux & leur plaît.

Je commencerai par celles qu'on employe dans la miniature, & dénommées dans un traité particulier de ce genre de peinture, au nombre de vingt-neuf, qui sont :

Le carmin, l'outremer, la laque de Venise, la laque colombine, le cinabre ou vermillon, la mine de plomb, le brun rouge, ou terre d'Italie, la pierre de fiel, l'ochre de rut, le stil de grain, l'orpin, la gomme gutte, le jaune de Naples, le massicot pâle, le massicot jaune, l'indigo, le noir d'ivoire, le noir de fumée, le bistre, la terre de Cologne, la terre d'ombre, le verd d'iris, le verd de vessie, le

verd de montagne, le verd de mer, les cendres vertes & bleues, le blanc de cérufe, le blanc de plomb, & l'encre de la Chine. Je ne parlerai point ici de leur emploi, ni de la pratique de la miniature qu'on peut fe procurer par le traité ci-deffus. On peint en miniature fur le vélin ou fur l'yvoire.

La peinture en paftel a auffi un nombre de couleurs dont on peut fe fervir pour faire des crayons & mêlanges de toute efpece; mais on n'y peut admettre les couleurs ci-deffus détaillées qui portent avec elles une gomme naturelle, telles que la pierre de fiel, la gomme gutte, le biftre, le verd de veffie, l'encre de la Chine. On peut fuppléer à l'outremer par le bleu de Pruffe, cette premiere couleur étant trop chere pour être employée dans les paftels, que l'on trouve d'ailleurs tout faits. Ceux qui defireront en faire & compofer des teintes qui peuvent leur manquer, auront recours aux mêlanges que je compte donner dans la peinture à l'huile, en obfervant de ne point en faire de couleurs trop dures, & les bien broyer; & à l'égard de ceux qui fe trouveront trop tendres, tels que ceux qui font mêlés de beaucoup de blanc, on peut introduire dans l'eau un tiers de lait, ou même moitié, quand le blanc abonde. Les crayons du cinabre doi-

vent auffi en avoir un peu, cette couleur n'ayant pas de confiftance. Il faut avoir le foin de choifir parmi les couleurs deftinées au paftel, celles qui font les plus tendres, car il s'en trouve de très-dures, comme les laques, la terre de Cologne, qui, pour être bonnes à l'emploi, doivent marquer fur la main avant comme après être broyées. Dans les teintes compofées on affociera les couleurs dures avec d'autres plus tendres. La pratique en cela fait plus que les préceptes. On peint en paftel fur toutes fortes de papiers, fimples ou collés fur toile & fur vélin. Pour ce qui eft de l'emploi qu'on doit faire des couleurs par rapport aux effets qu'elles peuvent procurer, il eft bon de favoir qu'après le noir, la terre de Cologne, la terre d'ombre & le brun rouge font les plus terreftres. L'ochre de rut enfuite, le ftil de grain qui participe des couleurs auxquelles il peut être affocié, le vermillon, la laque, l'ochre jaune, le font moins. Le mafficot, l'outremer font les plus légeres après le blanc. Je ne puis trop recommander ici l'application qu'on doit apporter à connoître les propriétés de chaque couleur, & combien l'ufage qu'on fera dans le cas d'en faire, influera fur les effets qu'on voudra donner à tel fujet qu'on fe propofera d'exécuter. Je ne crois pas devoir parler

de la peinture à fresque. Les couleurs qu'on y employe, leur préparation, la maniere de s'en servir est détaillée dans les élémens de peinture de M. Depiles, ainsi que les mélanges de couleurs pour les pastels.

On peint à l'huile sur le papier, la toile, le bois, le cuivre, &c. On prépare une feuille de papier ou toile montée sur un chassis, avec une couleur grise formée de noir d'ochre & de blanc, auxquelles couleurs on peut ajouter un peu de rouge brun; il faut auparavant enduire la toile d'une colle de gant, afin d'en boucher les pores; les grands coloristes tels que le Titien, Veronese, Rubens se sont servi de fonds blancs, parce qu'ils contribuent beaucoup à la vivacité des couleurs; les planches de bois s'encollent des deux côtés avec la colle de gant; on racle le côté sur lequel on doit peindre; ensuite on met une ou deux couches de blanc & de colle avec un pinceau fort uni, & après avoir fait sécher la précédente couche; enfin on l'imprime d'une couleur à l'huile de blanc de plomb, auquel on peut mêler du brun rouge, & on unit le tout; à l'égard des planches de cuivre, on peut les imprimer de la couleur qui doit faire le fond; & pour que la surface ne soit pas trop polie, on bat l'imprimure fraîche avec la paume de la main, ou enfin on la frotte seulement avec de l'ail. L'huile de

noix, l'huile de lin, font les deux huiles qu'on employe ordinairement; celle de noix est la plus en usage; & comme il y a des couleurs qui ne sechent pas aisément, telles que la laque, l'outremer, le noir, on peut y mettre de l'huile grasse qui se fait avec de la litharge, du blanc de céruse qu'on fait bouillir doucement avec l'huile; il y a plusieurs autres manieres de la faire, celle-ci est la plus usitée; je n'ai pas besoin de dire qu'il faut avoir un chevalet, une palette, des brosses, des pinceaux, un appui-main, un pincelier, & autres ustensiles propres à la peinture à l'huile. Les Marchands de couleurs vendent ordinairement une partie de ces ustensiles.

Les couleurs qu'on employe à l'huile sont ordinairement le noir d'os, de pêche, de saule, la terre de Cologne, la terre d'ombre, la terre d'Italie, la terre de Sienne, la terre verte, le stil de grain, l'ochre de rut, l'ochre jaune, le jaune de Naples, la laque, le cinabre, le bleu de Prusse, l'outremer, & le blanc de plomb; on indique aussi les cendres bleues & vertes, & le bleu d'Inde; mais mon intention étant de donner une méthode particuliere, & moins embarrassante pour les carnations, & d'en supprimer quelques-unes qu'on y employe habituellement, j'ai cru devoir donner ici les raisons qui m'ont toujours déterminé à cette suppression.

La peinture à l'huile étant dans le cas d'éprouver par le tems des changemens considérables, j'ai toujours pensé qu'on ne pouvoit trop prendre garde à introduire dans les tableaux des couleurs susceptibles de varier, soit en poussant en noir, soit en se séparant de celles auxquelles elles sont associées. Ces effets, à la vérité, ne se manifestent pas sur le champ; mais quel désagrément n'éprouve pas l'artiste jaloux de sa gloire & de son ouvrage, lorsque les tableaux qu'il a exécutés se trouvent au bout de huit à dix ans n'être plus les mêmes, devenir noirs, gris, sans harmonie, & dépouillés de cette fraicheur qu'il y avoit mise ? Les couleurs dont il s'est servi en sont les seules causes. Qu'on jette les yeux sur les tableaux du Titien, de Rubens, de l'Albane, du Correge & de tant d'autres habiles Maîtres, on n'y verra aucun désastre occasionné par la main meurtriere du tems; ils sont garantis des injures de l'air, & plusieurs siecles écoulés depuis leur existence n'ont pu en altérer le coloris. Ils n'avoient cependant pas d'autres couleurs que celles que nous connoissons, &, suivant les apparences, en supprimoient beaucoup de celles qui sont d'un usage fréquent. Si on remonte à des siecles plus reculés, on se convaincra que les anciens qui n'ont pas connu

toutes

toutes les couleurs dont on fait usage maintenant, & qu'on a trouvé le sécret de composer, ne s'en servoient que d'un petit nombre. Appelle, au rapport de Pline*, ne se servoit que de quatre couleurs ; & cependant a exécuté de grands morceaux de composition, tels que son tableau allégorique de la calomnie, dont Lucien a donné la description. On ne pourroit donc sans injustice, refuser de croire que ces productions des anciens ne fussent des chef-d'œuvres dans leur genre, à en juger même par celles qui existent à Rome, & à Naples qui vient d'être enrichie de plusieurs morceaux trouvés dans les ruines d'Herculaneum. Quoiqu'il ne soit pas constaté que ces morceaux soient de la plus haute antiquité, c'est-à-dire, du siecle des Zeuxis & Parrhasius, d'Appelle & Protogene, il est d'ailleurs présumable que les éloges que l'on accordoit aux ouvrages de ces excellens Artistes, étoient fondés sur des connoissances que les Grecs avoient acquises dans les arts. Les chef-d'œuvres de sculpture exécutés dans ces tems, devoient former des objets de comparaison; & quoique dans un genre différent, les principes, la correction & les grâces du dessein devoient s'y trouver également. Il paroît même que la perspective

* L. 35. chap. 7.

E

linéaire & aërienne ne leur étoit pas inconnue. Il résulte de ces assertions qu'il est essentiel de connoître les couleurs dont on doit se servir, & qu'il en faut supprimer plusieurs qui, n'étant que factices & composées de matieres peu durables, ne peuvent être employées sur-tout dans les carnations; qu'au contraire on ne doit y introduire que des terres & des minéraux. J'ai été étonné de voir dans les élémens de peinture sous le nom de M. Depiles, la laque entrer dans la composition d'une teinte qu'il enseigne, pour une tête, après avoir dit dans un autre ouvrage, qu'on devroit l'interdire pour toujours aux Éleves.

A la laque qu'on doit interdire, je joindrai la terre d'ombre qui est changeante & destructive des autres couleurs; la terre verte qui noircit, le stil de grain, le bleu de Prusse; les deux dernieres sont comme la laque des couleurs composées. De cette maniere il ne restera que le noir, la terre de Cologne, la terre d'Italie, le rouge brun, la terre de Sienne, les ochres, le cinabre, l'outremer, & le jaune de Naples qui passe pour être une substance minérale & de la même qualité que les ochres. Ces couleurs sont inaltérables en ce qu'elles sont des productions terrestres & naturelles. Cette proscription paroîtra très-severe aux jeunes gens qui trouvent ces couleurs factices très-

commodes ; les terres d'ombre, les terres vertes, leur procurent des demi-teintes toutes faites ; les laques leur donnent des tons de chair vifs & frais. Quelle couleur peut les remplacer ? Je vais faire enforte de démontrer qu'on peut s'en paſſer, & que la ſatisfaction de ſçavoir que le tems ne peut altérer les ouvrages exécutés avec ces couleurs, doit compenſer l'embarras & le travail qu'on employe à en chercher le mélange convenable ; ſauf à faire grace pour les autres dans les fonds ou drapperies, ſur-tout dans les grands morceaux, & en raiſon de la variété de couleurs qu'occaſionnent les grandes compoſitions, quelqu'abus qu'il en réſulte. En effet, ne doit-on pas attribuer la dévaſtation de quelques ouvrages des anciens, à l'uſage qu'ils ont fait de couleurs compoſées ? J'ai vu des payſages du Titien, de Paul Bril, &c., qui étoient noirs ou paſſés, tandis que les carnations des figures qu'on y voit ſont reſtées dans leur fraîcheur. Il ne peut y avoir d'autre raiſon de cette deſtruction que l'emploi qu'ils ont pu faire du bleu de Pruſſe au lieu d'outremer, qui eût été trop cher pour être employé dans de grands tableaux, ainſi que des ſtils de grain au lieu d'ochres, parce que cette premiere couleur eſt d'un beau jaune & agréable aux yeux, ſeule ou aſſociée avec d'autres couleurs. Ces raiſons connues

E ij

des Coloristes, les déterminent à empâter beaucoup davantage les couleurs susceptibles de cette variation ou dépérissement. Les petits tableaux de chevalet des bons Maîtres qui ont voulu éterniser leurs ouvrages, ne se ressentent point de cette destruction ; l'outremer prodigué par-tout, les maintient dans l'état où ils sont sortis de leurs mains, & je possede un tableau de l'Albane qui a encore un accord merveilleux, parce qu'il n'est entré que de l'outremer & des ochres dans le paysage qui fait le fond principal, & qui est d'une grande étendue.

Ces principes reconnus, je vais donner un exemple à suivre pour la conduite d'une tête ou portrait ; je proposerai d'en composer une d'homme dans le goût de Grimoux, * dont le coloris sera très-suave ; je supposerai cette tête, accompagnée d'une chevelure grisaille, être très-lumineuse & très-arrondie ; la science du clair obscur qui est un passage des lumieres dans les demi-teintes, & des demi-teintes dans les ombres, y sera développée de maniere qu'elle paroîtra sortir du tableau.

Il est question maintenant de donner les moyens de l'exécuter ; pour cet effet, il

* Grimoux très-bon Peintre à portrait, vivoit sous le Régent ; son coloris est d'une grande beauté, il donnoit beaucoup de fraîcheur & de rondeur à ses têtes.

faut mettre les couleurs principales fur la palette, & par ordre, en commençant par les couleurs claires du côté du pouce, & de fuite jufqu'au noir; ces couleurs font, comme je l'ai dit, le blanc de plomb, le jaune de Naples, l'ochre jaune, l'ochre de rut, l'ochre jaune brûlé qui eft roux foncé & rougeâtre, la terre de Sienne, la terre d'Italie, le rouge brun, la terre de Cologne, les noirs. Au-deffous, du côté du blanc, on mettra le cinabre & l'outremer; j'ajoute ici l'ochre brûlé & rougi au feu, parce qu'il donne une bonne couleur, ainfi que le rouge brun qui eft une terre, ainfi que la terre d'Italie, mais d'une moins belle couleur; à l'égard du noir qui n'eft pas d'une fubftance fi folide, on ne l'employe pas dans les carnations, la terre de Cologne y fupplée; d'ailleurs il s'en trouve de très-noire, & d'autre plus rouffe qu'on peut employer fuivant le befoin; cette petite augmentation doit mettre un peu à l'aife les jeunes artiftes.

Les couleurs ainfi rangées, il faut faire avec un couteau deftiné à cet ufage, les premieres couleurs de chair qui feront compofées d'ochre jaune, de jaune de Naples, de beau cinabre, & de beaucoup de blanc, plus de jaune que de rouge; on en fera trois à quatre teintes qui feront plus fortes en rouge & en jaune; on en fera pareil nombre compofé d'ochre de rut, d'ochre brûlé,

de terre de Sienne, de cinabre, & d'un peu de blanc, d'autres dans lesquelles on joindra de la terre d'Italie ; enfin pour les ombres fortes on y joindra la terre de Cologne rouge.

On fera ensuite des demi-teintes plus ou moins verdâtres, & composées d'outremer & d'un peu de jaune de Naples ; d'autres, d'outremer, d'ochre de rut, d'ochre brûlé, de terre d'Italie, d'autres dans lesquelles on joindra de la terre de Sienne, & enfin dans les plus fortes ombres, de la terre de Cologne. Il faut observer ici que je ne mêle point l'outremer avec le cinabre, parce que ces deux couleurs sont antipathiques, & produisent une teinte des plus désagréables. Ces teintes se feront en raison du principal ton de couleur de la tête, & doivent avoir entre elles un rapport gradué à la premiere couleur de chair. Les teintes ainsi disposées, il faut dessiner avec le crayon blanc la tête que l'on fera voir en trois quarts, disposer aussi l'attitude, de maniere que le corps contraste avec la tête, soit en paroissant un peu de face, soit en s'effaçant tout-à-fait ; ensuite on ébauchera après avoir arrêté les parties du visage avec de la couleur de chair, commençant par le front que vous garnirez du côté du jour d'une teinte couleur de chair, jusqu'aux trois quarts, puis on continuera avec une teinte plus forte

du petit côté ; ensuite on relevera d'une teinte plus foible que la premiere la partie du front qui reçoit la lumiere, & on garnira cette partie de beaucoup de couleur, afin de procurer un empâtement plus considérable, pour faire saillir davantage la tête ; le haut du front & les côtés se feront un peu plus larges, afin de pouvoir placer les cheveux qui doivent se perdre & se mêler avec la carnation que l'on fera voir en-dessous. La teinte des cheveux sera composée d'ochre de rut, de terre de Cologne, de terre de Sienne & de blanc plus ou moins, suivant le dégré de lumiere qu'on leur donnera en partant du haut de la tête ; mais qu'elle soit plus brune du côté de l'ombre, que le principal ton de couleur de la tête, afin qu'elle puisse servir de fond ; ensuite on placera une demie teinte verdâtre auxtempes, observant qu'elle ne soit ni trop bleue ni trop jaune, afin qu'elle puisse s'accorder avec les teintes voisines ; on se servira de la même teinte pour le dessus des yeux, & qui sera mêlée avec une teinte ou ombre plus forte & plus rousse, pour faire arrondir le globe de l'œil, qu'on relevera d'une lumiere à peu de chose près égale à celle du front ; on arrêtera ensuite les yeux avec une teinte forte pour la fente principale que l'on noircira davantage au-dessus de la prunelle, à laquelle on

donnera telle couleur qu'on jugera à propos ; le blanc de l'œil sera composé d'outremer, un peu d'ochre brûlé, & de beaucoup de blanc ; du côté de l'ombre moins de blanc ; le dessous des yeux sera plus bleuâtre, & sera relevé par de petites touches de carnation du côté de la lumiere. On placera ensuite une même teinte que celle du front, au-dessous de l'os jugal, & plus bas à l'endroit de la joue une autre plus rouge qui se fortifiera du côté du nez, & s'unira vers l'oreille ; & dans la partie de la mâchoire supérieure à une teinte composée d'ochre de rut, d'ochre jaune, de cinabre & un peu de blanc, & qui doit se perdre dans l'ombre de la mâchoire inférieure, composée d'outremer, d'ochre brûlé, d'ochre de rut, & un peu de terre d'Italie ; de maniere cependant que l'outremer domine pour imiter le ton de la barbe qui ne doit pas être trop bleue, ce qui est un défaut dans lequel les jeunes gens sont sujets à tomber.

On reviendra ensuite à former le nez, à partir de la demie teinte qui est bas du front ; & en couchant la même teinte qu'au front, qui se perdra dans une plus forte & un peu plus rouge, aux côtés & au bas du nez, ainsi qu'aux narrines que l'on rechargera d'une couleur plus forte encore pour la fente & l'ombre de dessous.

Enfin on relevera d'un peu de couleur

pâle le côté du nez qui reçoit la lumiere, suivant le contour qu'il doit avoir ; le bout étant plus saillant sera plus blanc que le reste. Au-dessous du nez, le long de la bouche, vous mettrez une demi-teinte d'outremer, de jaune de Naples, d'ochre de rut, qui soit un peu bleuâtre & du ton de la barbe, & qui s'unira à un ton de chair à côté & au-dessus des levres ; la bouche se dessinera, sçavoir, la levre supérieure avec un peu de cinabre & un peu de terre d'Italie, plus ou moins, suivant le côté de la lumiere, c'est-à-dire, plus de cinabre & un peu de blanc du côté de la lumiere, & plus de terre d'Italie du côté de l'ombre ; la fente sera mêlée d'un peu de terre de Cologne par cadencemens, suivant le dessein de la bouche ; il faut éviter que cette fente soit trop noire, & égale par-tout. La levre inférieure sera ébauchée de cinabre & de blanc, & du cinabre pur du côté de l'ombre ; au coin de la bouche, on mettra une demie teinte d'outremer, de jaune de Naples, d'ochre de rut un peu roussâtre ; à côté un peu de couleur de chair claire pour exprimer le ris, laquelle s'unira avec le dessous de la levre pour l'arrondissement de la bouche ; au-dessous des levres on mettra même demi-teinte qu'au-dessus de la levre supérieure, & plus forcée au milieu, en raison de l'ombre qu'occasionne l'élévation des levres.

On exprimera le menton du ton de chair général, il fera relevé du côté des lumieres, d'une couleur plus claire pour l'arrondir, & du côté de l'ombre on unira le ton de chair avec les teintes rouffes qui fe perdront dans les ombres les plus fortes.

Les ombres du petit côté, en les reprenant aux fourcils, feront plus verdâtres au-deffus & au-deffous des yeux qui feront arrondis proportionnément à leur obfcurité. L'os jugal fera plus rouffâtre, & en-deffous un peu plus rouge qui s'unira avec les ombres fortes de côté & dudeffous, lefquelles viennent joindre celles des côtés de la bouche & du menton.

Il faut obferver de marquer les différentes parties dans l'ombre, par des touches un peu plus fortes, comme aux côtés des yeux, aux narines, aux côtés de la bouche, afin de fuivre l'enfemble & le deffein de la tête, & faire regner un reflet tout du long de la tête, pour adoucir la dureté de l'ombre; les fourcils s'ébaucheront d'une demi-teinte de couleur de chair, & fe finiront avec un peu d'ochre de rut & de terre de Cologne, tendrement fur les côtés & vers la lumiere, & plus marqués vers le nez, mais fans dureté. L'autre partie de la chevelure du côté de l'ombre fera plus forte que la tête, afin de lui fervir de fond, & la faire valoir; ce

fond du tableau sera verdâtre & composé de plusieurs couleurs, comme d'un reste de palette, afin de n'avoir point de ton décidé. Il sera plus brun du côté de la chevelure éclairée, & plus clair du côté de la chevelure ombrée, afin que la tête se détache.

Le col s'ébauchera de couleur de chair plus blanche, de demi-teintes bleuâtres qui s'uniront à des teintes rousses, & terminées par un reflet ; on doit suivre pour le reste l'ordre du dessein, de la drapperie, linge, &c. La drapperie pourra être brune & composée d'ochre de rut, de terre d'Italie, de terre de Cologne pour faire valoir la tête à laquelle tout doit être sacrifié. Il faut observer que dans l'ébauche, au lieu d'outremer, on peut mettre de la terre de Cologne ou cendre d'outremer, pour ménager cette couleur précieuse.

Quand l'ouvrage sera à demi sec, on reviendra sur le tout, en empâtant fortement les lumieres, & en ménageant la couleur dans les ombres, sans chercher à trop l'étendre & la tourmenter, ce qui ôte la vivacité du coloris; la pratique & la bonté des têtes qu'on fera dans le cas de copier, en démontrent autant l'importance que les préceptes. Il faut sur-tout observer que les différentes couleurs qui entrent dans la composition d'une teinte, soient assez sympathiques entr'elles, pour s'ac-

corder dans leur passage de cette teinte à une autre teinte, & former un tout qui soit en harmonie & ne tranche pas dans ses parties. Les têtes de femmes seront traitées plus tendrement; plus de teintes bleuâtres, d'ombres verdâtres, moins de rouge dans les chairs, doivent caractériser la blancheur de leur peau ; les touches seront plus fondues, & plus tendrement unies avec les masses générales des ombres vagues : D'ailleurs les hommes comme les femmes, different tellement entr'eux pour la couleur, qu'on doit suivre en cela le ton le plus convenable à chaque objet, ce qu'on appelle couleur locale; ce ton sera suivi dans toute la figure, en observant de faire les extrémités plus sanguines que le reste du corps; les genoux, les coudes, le haut de la poitrine, seront plus roussâtres.

Il ne faut jamais retoucher les ombres avec un pinceau qui ait du blanc, l'ouvrage se trouveroit sale & terni; il faut aussi éviter d'avoir des pinceaux & brosses trop petites; on se sert de l'un ou l'autre pour mêler les teintes légérement & en dentelant, suivant le sens des chairs ; c'est une manœuvre qu'on acquiert par l'étude, & qui donne de l'ame aux figures; les drapperies, les linges, les fonds seront traités convenablement auxdites figures ; il ne faut pas affecter de faire trancher les accessoires

avec le ton qui leur est particulier; ainsi une personne brune ne doit pas être revêtue d'une étoffe éclatante & lumineuse; la couleur jaune & changeante convient mieux à son teint; les linges ne doivent pas être trop blancs, ils participeront du fond sur lequel ils sont établis; enfin il n'est pas suffisant qu'une partie soit en harmonie, il faut que tout se ressente du ton principal de l'objet qui fixe notre attention.

La maniere de traiter d'autres parties de la peinture, comme les arbres, l'architecture, les eaux, les terrasses, les ciels qui entrent dans la composition d'un paysage, se trouvant établie dans différens élémens de peinture, je n'ai pas cru devoir répéter ce que leurs auteurs ont écrit sur ce sujet. Je me contenterai en faisant le détail d'un paysage de l'Albane, orné de figures, de faire voir qu'il n'y a point de regle certaine sur le ton de couleur qui semble propre à chacune de ces choses. Tout dépend de l'effet que l'artiste veut faire faire à son tableau; & pour y parvenir, il doit sacrifier aux objets les plus intéressans de la scene, toutes les parties qui n'en doivent être regardées que comme les accessoires: Ce tableau d'ailleurs est propre à procurer différentes observations sur les couleurs & leurs qualités, dont j'ai parlé ci-devant. Il est reconnu que les couleurs les plus terrestres

& les plus favorables à introduire sur le devant d'un tableau, sont, après le noir, les terres de Cologne, les terres d'Italie, l'ochre de rut, le cinabre, &c., & que les couleurs les plus légeres & les plus fuyantes, sont le jaune de Naples, l'ochre jaune, l'outremer ; on jugera que le contraire semble se faire remarquer dans ce tableau, & que l'auteur fait servir de fuyantes des couleurs terrestres, comme il fait venir en avant celles qui sont reconnues des plus légeres ; en voici la description.

Diane assise & entourée de plusieurs Nymphes, fait voir à quelques-unes un grouppe de poissons, qu'une autre jeune Nymphe vient de faire sortir de son filet, & qui se trouvent épars sur le terrein qui fait le second plan du tableau. Deux petites terrasses brunes font le premier. Diane d'un teint très-blanc, nue jusqu'à la ceinture, est couverte d'un petit linge & d'une drapperie petit jaune qui lui descend jusqu'aux pieds, qui sont aussi nuds ; elle occupe le second plan ; les lumieres répandues, tant sur la figure, que sur le linge & la drapperie, la font distinguer particuliérement ; sur la gauche & à côté de Diane est une Nymphe vue par derriere & sur le même plan, mais sa couleur de chair un peu brune, & la drapperie bleue foncé qui lui descend le long des cuisses jusqu'à terre, &

qui n'eſt point éclairée, la font tenir en arriere; deux autres Nymphes cachées en partie par celle-ci, ſont coloriées d'une demi-teinte aſſez obſcure & différemment vêtues; celle qui eſt à gauche a une petite drapperie violette un peu éteinte, & l'autre une de rouge brun tendre & également obſcur, par rapport au peu de lumieres dont elles ſont relevées, & pour ſervir de fond de ce côté à la Diane; enfin toutes ont pour fond commun un rideau de rouge brun foncé, qui eſt attaché & retrouſſé ſur des branches d'arbres de verd brun, & qui par les plis du haut qui ſont éclairés, forment & déterminent la profondeur d'une tente.

Au côté gauche de ce rideau, ſont auſſi attachés à des branches de l'arbre, un carquois & un cor de chaſſe, qui font diverſité dans cette partie; dans le bas du tableau ſont deux chiens, dont l'un debout & obſcur, fait fond à un autre chien vu de côté, qui étant aſſez éclairé, ſe trouve ſur le devant du tableau, & ſur le même plan de la Diane; à la droite du tableau eſt cette autre Nymphe aſſiſe & tenant le filet; elle eſt un peu brune & médiocrement éclairée; elle eſt couverte d'une drapperie rouge brun qui lui prend à la ceinture, & qui fait fond de ce côté à celle de la Diane; cette drapperie ſe détache en brun ſur un fond de payſage qui paroît éloigné, & d'un ton

presqu'égal : On découvre cependant dans l'obscurité de ce paysage, une figure de bronze qui fait jaillir de l'eau ; on apperçoit aussi quelques statues répandues au-tour d'un superbe Château, qui se découvre par une teinte grisâtre & différente de tout le paysage, qui est d'un verd gay, quoiqu'éteint & bouché ; le haut du tableau à droite est composé d'un petit espace de ciel bleu foncé, qui est couvert de nuages rougeâtres & finit par une lumiere tendre & auréale, qui se détache du fond du paysage, lequel occupe la plus grande partie du tableau.

On doit remarquer d'après ce détail, que les terrasses situées aux côtés du tableau sont brunes & se détachent du fond clair du terrein où se passe la scene ; & qu'au contraire Diane par la blancheur de son teint, le linge & la drapperie petit jaune dont elle est vêtue, semble sortir du tableau, en raison des autres figures plus brunes qui lui servent de fond, auxquelles figures succedent d'autres fonds qui s'éloignent & donnent une certaine profondeur au tableau ; d'où on doit conclure que l'artiste peut mettre l'un ou l'autre principe en usage, & faire servir les couleurs brunes dans les fonds, comme il peut les tirer des mêmes fonds par des oppositions de couleurs légeres ; ce qui démontre aussi l'inverse de la premiere proposition qui établit la propriété

priété de chaque couleur par rapport au dégré de lumiere ou d'obscurité qui leur est particulier.

HARMONIE.

UN objet aussi intéressant se présente ici à examiner, c'est celui de l'union, l'accord, la consonnance, la sympathie & harmonie des couleurs. Ces termes consacrés à la musique & employés dans la peinture, dénotent une telle conformité dans ces deux arts, qu'on ne peut se dispenser de croire que les sçavans Peintres de l'antiquité connoissoient le rapport intime qui se trouve entr'eux; ce qui a fait adapter à la musique le mot chromatique qui sembloit appartenir seulement à la peinture; par réciprocité les mots consonnance & dissonnance, qui se trouvent employés dans la musique, peuvent servir à exprimer dans la peinture la sympathie ou antipathie des couleurs, ce qui est reconnu dans le mélange qu'on en peut faire, & dont j'ai fait l'observation. C'est en conséquence de ce rapport mutuel, que plusieurs auteurs *, tant anciens que modernes, ont attribué à différentes couleurs différentes modulations, & ont supposé que le noir est propre à exprimer le ton le plus grave; comme le blanc, le ton le plus aigu; & que les autres couleurs

* De Sermes, Paul Lomazzo.

doivent être considérées comme des couleurs intermédiaires, & qui pouvant participer de l'un & de l'autre, les mettent à l'unisson. De même le silence ou les basses employées dans les concerts peuvent être comparées, par le volume qu'elles doivent avoir, aux ombres vagues & tranquilles, comme les voix ou les instrumens à la vivacité des lumieres répandues sur les corps. D'autres auteurs * ont donné aux tons de couleurs des ressemblances si parfaites aux sons harmoniques, qu'ils les ont assujettis aux mêmes regles & proportions arithmétiques ; & de même que la musique est renfermée dans l'espace ou étendue de quatre octaves ou diapazons, de même ils ont établi quatre octaves entre le noir & le blanc, & ont donné aux couleurs intermédiaires une progression harmonique qui les rend susceptibles d'être divisées en tierce, quarte, quinte &c., & appliquables par-là à la même composition que celle qu'on observe dans la musique.

Quelque praticable que puisse être cette méthode, je ne donnerai point la maniere de s'en servir ; l'usage que l'on doit faire des couleurs par les exemples ci-dessus

* Cardan, Le Roy Graveur, Restout, Prêtre-Chanoine Régulier des Prémontrés, Manuscrit.

exposés, doit déterminer suffisamment à reconnoître l'importance qu'il y a de maintenir dans un tableau l'harmonie qui se trouve entre les couleurs, & la dégradation de leurs tons, soit simples, soit composés, soit changeans, en raison des réflets qu'occasionnent les corps qui leur sont proches, & les rendent susceptibles d'une communication réciproque. Les mêmes auteurs, en comparant les rapports qui se trouvent entre la Musique & la Peinture, ont appliqué à la maniere dont les sujets doivent être traités en Peinture, les usages des modes que l'on a adoptés dans la Musique, & que l'on connoît sous les noms principaux de Dorien, Phrygien & Lydien, auxquels on en a ajouté de nouveaux au nombre de douze en tout, qui sont avec les trois ci-dessus, l'Ionien, le Myxolydien, l'Eolien, le Sous-dorien, le Sous-phrygien, le Sous-lydien, le Sous-ionien, le Sous-myxolydien, le Sous-éolien, lesquels sont divisés en douze modes majeurs, & douze modes mineurs. Le Dorien est propre aux choses graves & magnifiques; le Phrygien aux choses pathétiques & religieuses; le Lydien aux choses agréables, douces & badines; l'Ionien aux choses gayes; le Myxolydien aux choses tristes; l'Eolien aux choses tendres & expressives; le Sous-dorien aux

choses séveres ; le Sous-phrygien aux choses plaintives ; le Sous-lydien aux choses pieuses ; le Sous-ionien aux choses moins gayes que l'Ionien ; le Sous-myxolidien aux sujets de dévotion, & le Sous-éolien aux louanges des dieux & des héros. Les sçavans Peintres qui connoissoient la puissance des couleurs & les sensations qu'elles occasionnent, par le moyen de la vue, les ont employées & menagées, de maniere à inspirer par le ton général qu'ils ont répandu dans leurs tableaux, les différentes passions qu'ils ont exprimées. Ainsi le Poussin dans son tableau de la peste, a éteint toutes les couleurs ; les lumieres sont foibles, les mouvemens de ses figures sont lents & abbatus ; il semble avoir pris le milieu entre le mode Dorien & le Phrygien ; au contraire dans celui de Rebecca, les couleurs vives & rompues ; les actions des figures modestes, tranquilles ; le repos, la joye & la grace qu'on y découvre, annoncent le choix qu'il avoit fait du mode Ionien.

On peut aussi déterminer par mode majeur ou mineur le premier ton d'un tableau ; ainsi on pourroit dire que dans celui de la pêche de Diane ci-dessus décrite, sans avoir égard aux deux terrasses qui occupent peu d'espace, le premier ton qui est celui de la Diane & sa drapperie commence par le mineur du mode Ionien ; &

par le contraire, tout autre tableau, dont les couleurs les plus fortes se trouveroient sur les devant, & serviroient à éloigner les objets dégradés & foibles en couleur, commenceroit par le ton majeur du mode convenable au sujet de ce même tableau. Il résulte de cette connoissance & du rapport qu'il y a entre les couleurs, & les sons ou tons de la musique, que l'Artiste qui en sentira l'analogie, cherchera à exprimer les sujets qu'il se proposera de traiter, de la maniere & dans le ton qui leur conviendra. C'est ainsi qu'en ont usé beaucoup de Peintres célebres des siecles passés, & que le pratiquent ceux de nos jours. Teniers, le Lorrain, la Fosse se sont dans plusieurs tableaux servi d'un ton général qu'ils y ont répandu; ensuite ils glaçoient les draperies, & autres objets d'une couleur convenable, ils coloroient les carnations avec légéreté les ombres de même; par cet artifice, ils répandoient dans leurs tableaux une harmonie exquise: C'est aussi le procédé dont se sert M. Vernet dans ses paysages: veut-il exprimer un tems d'orage ou de brouillard, un ton gris & sale occasionné par l'humidité de l'air qui se confond avec la couleur du terrein, & des objets qui s'y trouvent situés, fait la base du ton général; les différens objets sont peints d'une couleur participante du fond de l'atmosphere, &

tout annonce & reçoit le caractere du défordre qui arrive dans la nature; veut-il repréfenter une aurore, le ton brillant & de rofe que cet inftant communique à la nature, fe manifefte fur tous les objets que le foleil va bien tôt éclairer, en ménageant cependant les couleurs propres à chacun des objets qu'il y introduit. C'eft par cette connoiffance que le Lorrain avoit de l'harmonie, qu'on dit qu'il fe fervoit de verres de couleurs foncées au travers defquels il contemploit par un temps ferein le payfage, & les effets des lumieres & des ombres, ces fortes de verres étant propres à rompre la vivacité des rayons du foleil, & à répandre une harmonie & une union dans les teintes des objets éclairés qu'il fe propofoit d'exprimer. On doit éviter par le féduifant emploi des couleurs fympathiques de donner au tableau une monotonie défagréable; mais on doit chercher à le rendre piquant par des oppofitions convenables; ainfi un grouppe de figures brunes peut être reveillé par un autre grouppe de figures plus claires, & dont les lumieres ne feront pas trop étendues en raifon du fond du tableau; l'un & l'autre peut être lié par la médiation d'un troifieme formé de couleurs rompues; on doit auffi obferver que dans deux tons refléchis, celui de la couleur la plus éclatante, communique

plus de la nuance qu'il n'en reçoit du ton subordonné : Ces exemples sont fréquens dans les tableaux de Rubens, de même dans quelques tableaux de Vernet ; on voit la lueur d'un feu qui imprime son ton rougeâtre à tout ce qu'il éclaire, sans participer des teintes des objets éclairés ; ces principes établis & bien digérés par l'éleve ou amateur, le mettront à portée d'en reconnoître l'importance quand il voudra composer quelque sujet ; d'un autre côté il aura la satisfaction de lire en quelque maniere, ce que les bons maîtres ont tracé sur la toile.

Il ne doit pas non plus négliger les avis des gens sensés, qui quoique peu instruits des secrets de l'art, peuvent lui donner des avis importans, qu'il peut mettre à profit. La Peinture étant une imitation des objets que nous avons sous les yeux, est souvent vue de différentes manieres; & tous les hommes ont droit de prétendre à la comparaison qu'ils font de la nature à l'objet peint. Je conviens que bien des gens veulent faire les entendus, & se prévalant d'une remarque qu'ils auront faite, & qui sera trouvée juste, veulent entrer, ainsi que le fit * le Cordonnier d'Apelle dans de

* Apelle ayant exposé un tableau en public, un Cordonnier trouva quelque chose de mal fait à une sandale, ce dont Apelle

nouvelles & fausses dissertations, sur d'autres objets & parties qu'ils ne comprennent point ; mais sans s'arrêter à toutes les réflexions qu'ils pourroient faire, il faut se contenter de leur sçavoir gré de ce qu'ils ont remarqué. Il doit avoir aussi recours à tous les Auteurs qui ont traité de la Peinture, & qui, quoiqu'ils ne soient pas entrés dans aucun détail particulier sur la nature & propriété des couleurs, n'ont pas laissé que de donner des notions solides & générales sur l'harmonie & intelligence du coloris ; de cette maniere, & en recueillant de côté & d'autre des avis & des instructions, il se fera pour ainsi dire un magasin, d'où il tirera tout ce qui lui sera nécessaire pour arriver à la perfection de cet art.

convint, & la corrigea ; le Cordonnier fier de cette observation, voulut faire la critique d'une jambe, mais elle ne lui réussit pas, ce qui a donné lieu à ce bon mot, passé en proverbe : *ne sutor, ultra crepidam*. Cordonnier, ne passez pas la sandale.

COMPOSITION, INVENTION.

TROISIEME PARTIE.

ON s'étonnera peut-être de ce que je n'ai pas commencé à parler de cette partie de la Peinture, ainsi que l'a observé M. De Piles, ou comme M. Dandré Bardon, qui l'a fait précéder le coloris; mais j'ai pensé qu'il n'étoit pas plus présumable qu'on pût composer un tableau sans connoître les principes du dessein & du coloris, qu'il le feroit qu'un Étranger qui viendroit en France pour en apprendre la langue, voulût débuter par faire des vers françois; d'un autre côté les génies propres à se distinguer dans quelque art que ce soit, ne peuvent y parvenir qu'autant qu'ils possèdent les parties ou connoissances qui en constituent l'essence; c'est alors que sûrs de leurs principes, ils peuvent se livrer à toutes leurs pensées, & les exprimer sur la toile de la maniere la plus convenable à leur sujet. Quelque don cependant qu'ils ayent reçu de la nature, ils doivent observer dans toutes les circonstances, la vraisemblance, le costume, & faire un choix convenable de tous les objets qui doivent entrer dans la composition d'un tableau; c'est de leur goût &

de leur jugement, aidés de la lecture des meilleurs auteurs en tout genre, qu'ils doivent attendre la réussite de leurs ouvrages.

A cet effet, il est nécessaire à un Peintre de connoître les sources où il peut puiser & augmenter ses idées; l'ancien & le nouveau Testament lui fourniront des sujets sublimes & propres à inspirer la piété : Homere, Virgile, Plutarque, le Tasse, Milton, viendront à son secours, pour traiter avec majesté les sujets héroïques; les Métamorphoses d'Ovide; l'iconologie, ou la connoissance des attributs que les Payens donnoient à leurs dieux ou déesses, aux demi-dieux, aux vertus & aux vices, lui seront nécessaires pour les sujets allégoriques : Anacréon, Horace, les Églogues de Virgile; & de nos jours Chaulieu, Gresset, Pope, Tompson & autres, lui inspireront des idées gayes & champêtres. Enfin, par la lecture des bons Auteurs, tant poëtes qu'historiens, il nourrira son esprit, il se fortifiera le jugement & se mettra à portée de tracer judiciairement sur la toile, les faits historiques qu'il voudra représenter, & par des idées ingénieuses & relatives, les indiquera au premier coup d'œil. C'est ainsi que Dandré Bardon entr'autres exemples, rapporte que le Poussin pour exprimer la maladie dont furent punis les Philistins, a représenté, non-seulement les rats

qui leur furent envoyés, mais encore l'idole de Dagon dans le temple d'Azor, renversée au pied de l'Arche.

L'examen des ouvrages des bons Maîtres, fait connoître combien il est souvent essentiel d'avoir recours à ce stratagême, pour déterminer sur le champ le spectateur à reconnoître le sujet qui se présente à ses yeux : En voulant m'étendre davantage sur l'invention qui fait la premiere partie de la composition, je ne pourrois que retracer des exemples & des préceptes que fournissent abondamment MM. Felibien, De Piles, Du Fresnoy, &c., que j'exhorte les Artistes de se procurer pour les méditer & profiter de leurs réflexions à ce sujet ; quant à la disposition qui se trouve intimement liée avec l'invention, & qui est propre à faire valoir les talens de l'Artiste, je m'y arrêterai davantage, & tâcherai de faire voir que c'est souvent de l'ordre & de l'arrangement qu'elle exige, que dépend le succès d'un ouvrage.

DISPOSITION.

DISPOSER un sujet quelconque, n'est autre chose que mettre par ordre les idées qu'il peut nous occasionner & l'exprimer nettement; tous les genres de Peinture sont soumis à cette loi; l'histoire, le paysage, le portrait, exigent une œconomie pittoresque, un stile relatif à chacun de ces genres; l'histoire sur-tout abondante en événemens de toute espece, fournit aux Peintres les moyens d'exercer leur génie: Veulent-ils représenter quelque bataille particuliere ? Qu'ils jettent les yeux sur celles de Raphaël, Rubens, Le Brun; qu'ils examinent la conduite qu'ils ont tenue. Dans le tableau de la victoire que Constantin remporta sur l'Empereur Maxence, Raphaël fait voir le premier couronné & au milieu de ses troupes qui poursuivent celles de l'ennemi: On voit à une des extrémités du tableau, Maxence renversé de dessus son cheval, sa couronne tombée près de lui; la richesse de ses habillemens annoncent sa dignité. On ne peut méconnoître le vainqueur qui est entouré de plusieurs soldats, qui portent l'oriflamme, que Constantin avoit choisie pour l'enseigne de son armée; un grouppe d'anges armés & soutenus dans

les airs, semblent combattre avec lui, & préparer la défaite générale des troupes de l'Empereur payen. Dans le désordre qu'occasionne nécessairement une bataille, Raphaël réveille l'attention du spectateur, en faisant paroître sur le devant du tableau, quelques combats particuliers; la fureur, le courage se manifestent sur le visage de chacun de ses guerriers; les chevaux animés, semblent aussi ne respirer que le carnage; quelques-uns sont renversés & entraînent avec eux leurs cavaliers, que d'autres soldats plus tranquilles retirent de dessous eux pour leur donner du secours.

Quels mouvemens, quelles variétés d'événemens Rubens n'a-t-il point exprimés dans sa bataille des Grecs contre les Amazones; le fort de l'action se passe sur le pont de Troye; un champ de bataille d'aussi peu d'etendue, offre nécessairement un spectacle qui fait frémir; les Amazones comme les Grecs sont culbutés de dessus leurs chevaux, qui se trouvant entraînés de différentes manieres dans le fleuve qui coule au bas, attirent avec eux leurs cavaliers de l'un & l'autre sexe, qui même en tombant cherchent à venger leur mort prochaine & inévitable. Des cadavres de femmes exposés sur le bord du fleuve, plusieurs flottans sur les eaux, d'autres femmes enfin ayant à combattre la fureur du soldat &

des flots, inspirent un sentiment d'horreur, mêlé de compassion pour un sexe plus propre à plaire qu'à combattre.

Qu'on jette les yeux sur les batailles d'Alexandre par Le Brun, quels détails, quelles beautés ne s'y rencontrent point, avec quel soin ce sçavant Artiste n'a-t-il pas cherché à nous transporter dans ce siecle illustré par la naissance des plus grands hommes en tout genre; avec quelle fidélité n'a-t-il pas observé le costume du tems; on voit par l'architecture dont sont décorées les portes de Babylone, à quel point cet art étoit porté. Les sculptures du chariot d'Alexandre qui fait son entrée triomphante, paroissent être faites par les plus célebres Artistes; les boucliers, les casques sont également ornés de leurs ouvrages; la richesse & la variété des habillemens annoncent les différens ordres de soldats qui composoient les armées; la beauté du dessein, l'expression qui se manifeste sur le visage des combattans, la fureur, la crainte, la douleur dont ils sont affectés forment des contrastes intéressans & des scenes différentes de tous les côtés: C'est par l'heureuse disposition des figures & des grouppes qu'ont introduits dans leurs tableaux ces divins Artistes, qu'ils ont fait valoir leurs ouvrages; c'est par de sçavantes oppositions, des contrastes frappans, des attitu-

des fieres & terribles, qu'ils ont fixé l'admiration des vrais connoisseurs. Des sujets plus simples, plus sublimes, se présentent-ils à exécuter, une autre marche, un autre style doivent être employés: qu'on considere la transfiguration de Raphaël, chef-d'œuvre de ce Peintre, surnommé le divin; on verra avec quelle dignité Jesus-Christ élevé au-dessus de la montagne, se trouve environné d'une gloire resplendissante entre Moyse & Elie, qui tous les deux également élevés dans l'air donnent par leurs attitudes des marques de leur adoration; les Apôtres sur le haut de la montagne sont renversés ou prosternés; ils se cachent le visage, ne pouvant soutenir l'éclat de cette lumiere céleste qui entoure le Sauveur du genre humain.

Pour remplir le bas du tableau, par une pensée ingénieuse, le Peintre a profité de ce moment de gloire du Sauveur, pour faire opérer le miracle qu'il fit par la guérison d'un démoniaque, qui par la contraction de ses membres & des muscles de son visage, décompose en quelque maniere toutes les parties de son corps. Un homme, sur le visage duquel est peinte la frayeur, cherche à en modérer les mouvemens; plusieurs grouppes divisés, annoncent de différentes manieres l'admiration que leur occasionne cet événement. Avec quelle su-
blime

blime simplicité ce même Peintre a-t-il composé son tableau de la Sainte Famille, que possede Louis XVI, notre Auguste Souverain ! C'est particuliérement dans l'ordre & la distribution des lumieres répandues inégalement sur les figures qui entrent dans ce sujet, qu'il a mis en usage un des préceptes les plus essentiels de la Peinture, & que recommande de pratiquer Du Fresnoy, qui compare, ainsi que le faisoit le Titien, les groupes des figures à une grappe de raisin dont les grains les plus élevés reçoivent la lumiere la plus piquante, & l'ombre la plus forte; & au contraire ceux qui leur sont subordonnés en reçoivent une moins vive, & des ombres plus vagues & plus sourdes. Sur le premier plan du tableau, on voit la Sainte Vierge qui, les genoux à demi ployés, reçoit dans ses bras son fils qui s'avance vers elle. La lumiere principale est répandue sur ce divin enfant qui paroît la communiquer à toutes les figures qui sont au-tour de lui. Sur la gauche du tableau on voit Sainte Elisabeth occupée à faire joindre les mains à son fils, & lui faire connoître la soumission qu'il doit à cet enfant précieux. Du même côté, & au-dessus de Sainte Elysabeth, sont deux Anges, dont un dans l'éloignement, & les mains sur la poitrine, regarde l'autre qui

G

s'avance & allonge les bras au-dessus de toutes les figures, pour répandre des fleurs qu'il a dans ses mains. Sur la droite on voit Saint Joseph dans le fond, & médiocrement éclairé, qui, le coude appuyé sur une table, & le visage porté sur sa main, semble méditer sur cette scene nouvelle & intéressante. Qui ne seroit effectivement touché de la grace, de la noblesse & de la beauté du visage de la Sainte Vierge qui reçoit avec une tendresse mêlée de joie & de respect son cher fils, de l'acte d'adoration du fils de Sainte Elisabeth, & des hommages que lui rendent les deux Anges qui se trouvent participer à cette scene. A cette composition simple & sublime, Raphaël a joint cette pureté de dessein, ces belles formes, ce goût de draperies qu'une étude constante de l'antique lui avoit acquis, & qui attire & fixe avec admiration le spectateur.

Dans un genre différent & non moins intéressant, Rubens a représenté une descente de croix qui se voit à Anvers, & a choisi le moment de la nuit où les trois Maries, Joseph d'Arimathie, & les Apôtres sont occupés à descendre le corps de leur Maître; & pour le faire avec plus de facilité, & ne point occasionner le moindre accident, les Apôtres se sont servi d'un drap blanc qui est étendu le long de la

croix & dessous le corps du Seigneur. C'est de la réflexion de ce drap que Rubens a tiré toutes les lumieres qui se répandent sur les figures, & se distribuent par échos sur les têtes des trois Maries qui sont au bas de la croix. Toutes ces figures au nombre de neuf ne forment qu'un groupe & un ensemble qui par l'obscurité des draperies annoncent l'instant de cet événement. Dans ce tableau, où la douleur des trois Maries est exprimée de la maniere la plus touchante, Rubens a mis sur le devant du tableau les couleurs les plus claires. Marie-Madeleine est vêtue d'une draperie verdâtre, dont les lumieres piquantes, vives & tirant sur le jaune, la font tenir sur le premier plan. Les draperies des deux autres, dont l'une est brune rougeâtre, l'autre bleue verdâtre foncée, servent de fond à celle de la premiere. Sur la gauche est Saint Jean dans un attitude pénible, & qui soutient tout le poids du corps de notre Seigneur, tandis que deux Apôtres au haut de la croix, l'un avec les dents, l'autre avec une main, tiennent le drap sur lequel coule & est conduit des autres mains le corps du Sauveur. La draperie de Saint Jean est d'un rouge vif. Cette couleur qui reçoit le plus de réfraction de lumiere, est cependant subordonnée à celle de Marie-Madeleine, parce que le peu de

G ij

lumiere dont Rubens l'a rehauſſée la fait tenir en arriere & ſur un plan ſubordonné à cette premiere figure. On voit derriere Saint Jean un des Apôtres vêtu d'une draperie violette très-brune qui deſcend de l'échelle. En haut, & de chaque côté de la croix ſont les deux figures qui laiſſent aller le corps de notre Seigneur, & vêtues de draperies brunes, dont celle à gauche eſt jaune foncé, & plus claire. Enfin entre l'une de ces figures, & du côté droit, un peu au-deſſus de la mere de Jéſus-Chriſt, ſur le viſage de laquelle eſt peinte la plus profonde douleur, on voit Joſeph d'Arimathie vêtu d'une riche draperie brodée & rougeâtre, qui aide & ſoutient deſſous l'épaule ce même corps que viennent de recevoir Saint Jean & les trois Maries.

Veut-on traiter des ſujets plus gracieux, qu'on conſulte la méthode dont ſe ſont ſervi l'Albane, le Guide, &c.; un pinceau tendre & délicat, un choix de draperies légeres & brillantes, dont ils ont vêtu leurs figures, annoncent du premier coup-d'œil la gaieté qu'ils ont voulu répandre. Quels agrémens ce dernier n'a-t-il pas répandus dans la toilette de Vénus à laquelle aſſiſtent les Graces & l'Amour! Des carnations fraiches, un pinceau léger & coulant, une touche gracieuſe & ſpirituelle, un deſſein correct, des têtes ad-

mirables concourent à égayer & rendre ce sujet des plus agréables & des plus intéressans. C'est de cette maniere que seront traitées les nôces de Psyché, les amours de Vénus & d'Adonis, ceux de Diane & d'Endymion.

S'agit-il de représenter des sujets allégoriques, il faut faire un choix judicieux des figures symboliques que l'on voudra admettre dans la composition de son tableau, & éviter d'admettre dans les sujets sacrés des allégories profanes. De même que les anciens payens ont divinisé les vertus, les vices & autres sentimens, de même on a personnifié dans la Religion les vertus chrétiennes & les crimes à qui on a donné des attributs. Ces symboles peuvent être admis dans les traits sacrés de l'Histoire. Dans les sujets ordinaires, on peut admettre des figures symboliques & fabuleuses, ainsi que l'a pratiqué Rubens dans ses tableaux de la Galerie du Luxembourg, & dont Dandré Bardon a donné une agréable & savante interprétation, d'autant plus intéressante, qu'il y fait reconnoître l'intelligence & la manœuvre que ce Peintre a mise en usage pour opérer cette magie de couleurs, & ces oppositions de lumieres & d'ombres qu'il a répandues dans cette magnifique collection.

Dans les allégories simples, on doit ex-

poser par le moyen des figures symboliques & d'une maniere sensible le sujet du tableau. C'est dans ce genre que Rubens a traité le Temple & le Jardin de l'Amour. Tout dans ce tableau annonce le pouvoir de ce petit Dieu. Un groupe de figures de différens sexes, & situé au milieu du tableau est occupé à exécuter un concert; un enfant tient un livre & bat la mesure. L'impression la plus douce se manifeste sur les visages de chacun de ces acteurs dont l'attention est réveillée par un événement qu'occasionne un autre enfant qui est venu se placer sur les genoux d'une des Dames dont la beauté justifie le choix qu'il a fait. Un homme veut le déplacer, mais il en est empêché par une autre Dame qui le fait tomber, & par sa chute fait sourire l'enfant malin. Une autre Dame encore jalouse de cette préférence accordée par l'enfant, vient l'agacer, & cherche à s'en venger. Une quatrieme sur le visage de laquelle l'indifférence est peinte, veut en vain résister au pouvoir de l'amour qui s'approche d'elle, & lui lance un de ses traits. Plusieurs autres groupes de figures qui se sont séparées du concert, ont des entretiens particuliers, & par leurs regards séduisans, expriment les sentimens de l'amour qui les anime, & qui du haut des airs décoche sur une

des Dames qui écoute avec assez d'indifférence les protestations du Cavalier qui est au-près d'elle, un trait qu'il vient de tremper dans la fontaine mystérieuse du bonheur qu'on apperçoit sur la gauche, & sur laquelle on voit une Vénus debout, du sein de laquelle découlent deux sources qui tombent dans un bassin. Un enfant recueille cette eau & la fait voir; un autre la boit avec empressement. Un paon, symbole de l'orgueil, vient boire à cette fontaine, & fait voir que tout cede au pouvoir de l'Amour. Deux Amours se voyent au haut du tableau; l'un prend le chemin d'une caverne obscure, & par le doigt qu'il met sur sa bouche, annonce le mystere qui regne dans cet asyle; un autre cueille les fleurs d'un rosier qui se trouve à l'entrée, & a des ailes de papillon, symbole de l'inconstance. Au bas de la fontaine on voit Rubens revenant de la chasse, qui, surpris de ce spectacle, interroge une Dame, qui, occupée elle-même, ne lui fait aucune réponse. Une autre paroît disposée à le satisfaire & à lui rendre compte de ce qu'il voit. Au milieu du tableau paroît un Amour qui descend du haut des airs, un flambeau à la main. Dans le fond, sur la droite, on voit un portique qui annonce le Palais de l'Amour, aux deux côtés duquel

font deux termes ; & parmi les ornemens dont il est enrichi, on voit deux aigles liées avec des fleurs, emblême du pouvoir de l'amour ; un superbe paysage & lointain terminent ce tableau.

Par une allégorie aussi ingénieuse qu'agréable le Poussin a dépeint les différens états de la vie humaine ; quatre femmes se donnant la main exécutent une danse au son d'une lyre touchée par le tems ; l'une désigne le plaisir, une autre la richesse, une autre la pauvreté, une autre le travail. Le plaisir est couronné d'une guirlande de fleurs ; la richesse est vêtue d'habillemens précieux sur lesquels éclatent l'or & les perles ; la pauvreté, demi-nue, est couronnée de feuilles seches ; le travail accablé semble se remuer difficilement, & regardant tristement la richesse, paroît implorer son secours ; un petit enfant, assis au bas du tems, tient une horloge de sable ; un autre enfant & à l'autre bout du tableau, joue avec des bouteilles de savon, emblême du peu de durée de la vie ; un terme à double face, placé plus haut, représente le passé & l'avenir ; au haut & au milieu du tableau, paroît dans le ciel le soleil, qui précédé de l'aurore & suivi des heures, par son cours continuel annonce l'écoulement de la vie.

Par les exemples que je viens de don-

ner pour la composition & disposition des sujets qu'on se propose de traiter, il est aisé de voir que dans les grands morceaux d'histoire, soit simples, soit allégoriques, il n'y a rien de plus avantageux que de disposer par groupes les figures qui entrent dans un tableau, de faire contraster ces groupes les uns & les autres, même les figures qui forment chacun de ces groupes; le Poussin, le Tintoret, Paul Veronese & d'autres Peintres en connoissoient tellement l'importance, qu'ils modeloient les figures de leurs sujets, les disposoient ensuite, & choisissoient l'aspect le plus avantageux, soit pour les oppositions d'un groupe à un autre, soit pour le choix qu'ils vouloient faire d'une distribution de lumieres & d'ombres la plus avantageuse, & diagonalement exprimée, en faisant toujours exprimer par des exagérations savantes le principal groupe où doit se trouver le héros, & afin d'attirer l'œil & l'attention du spectateur; les autres groupes qui seront subordonnés soit par leur obscurité ou enfoncement, soit par des beautés inférieures, serviront à faire valoir le groupe capital; les uns ou les autres doivent avoir une expression convenable au principal sujet; quelques nuances différentes de sentimens analogues procureront une variété agréable & formeront

des oppositions de caracteres qui sont dans la nature. Dans la Rebecca de Coypel, les filles qui se trouvent avec elle sont affectées de différens sentimens, les unes sont dans l'étonnement, les autres dans l'admiration; d'autres paroissent s'éloigner d'un spectacle qui les humilie, d'autres enfin paroissent prendre plaisir à la préférence qu'Éliézer lui donne sur toutes ses compagnes.

EXPRESSION.

LES caracteres différens demandent, comme je l'ai observé, une étude particuliere formée sur les desseins & conférences qu'en a donnés le Brun; mais ils paroissent ici tellement liés, quoique leur connoissance soit du ressort du dessein, que je ne puis me dispenser de donner les moyens d'exprimer plusieurs genres de passions dont on peut avoir besoin, & je suivrai à cet effet l'ordre qu'y a mis Dandré Bardon.

Il divise les passions en quatre principales, sçavoir les passions tranquilles, les les passions agréables, les passions tristes & douloureuses, les passions violentes & terribles. Les premieres ne changent & n'alterent point les parties du visage;

les passions agréables font élever les parties du visage vers le cerveau ; les passions tristes laissent les muscles du visage dans une inaction qui en émousse la vivacité ; les douloureuses tourmentent l'action des sourcils ; les passions violentes & terribles font incliner les parties de la face & les affaissent du côté du cœur ; dans les passions douces le sourcil s'éleve f ns violence ; dans les plus féroces, il s'incline forcément ; si le sourcil s'eleve par son milieu, il marque les sentimens agréables ; s'il éleve sa pointe vers le front, il désigne la tristesse & la douleur ; alors son milieu est tellement abbaissé qu'il cache souvent une partie de la prunelle ; dans l'admiration l'œil est un peu plus ouvert qu'à l'ordinaire, le sourcil un peu plus élevé, la bouche entr'ouverte ; les autres membres peuvent concourir à cette expression, & à cet effet les bras se rapprocheront du corps, les mains seront ouvertes, & les pieds seront serrés dans une même attitude. Cet exemple se manifeste dans quelques figures du tableau de la Transfiguration. Dans le desir, la figure se panche en arriere, ses mains son groupées sur son sein, sa tête & ses regards sont fixés vers l'objet de ses vœux. Dans la colere le front est uni, & se fronce dans les parties où les muscles sont en contrac-

tion, le sourcil s'abbaisse dans le milieu, & se releve en pointe du côté de la racine, & en se pressant forme des plis de chair qui s'unissent à ceux du front. La prunelle étincelante se cache en partie sous les paupieres enflées, les narines s'élevent, la pointe du nez se porte en bas, les muscles, les tendons, les veines du visage se gonflent à l'excès, la bouche moins ouverte du milieu le sera des côtés & quarrément, la levre supérieure sera plus grosse & plus renversée que l'inférieure. Le mépris s'exprime par une figure qui se retire en arriere & présente les bras avec dessein de repousser l'objet de son mépris. La frayeur s'exprime par une figure qui se penche fortement en arriere, ses bras se roidissent en avant, les mains sont ouvertes, les doigts écartés; le désespoir se caractérise par un homme qui s'arrache les cheveux, se mord le poing & fuit avec précipitation. Le coloris contribue de son côté à l'expression de ces mêmes passions. Des lumieres vives, des demi-teintes suaves, des ombres tendres, de beaux réflets sont propres à exprimer les passions agréables; des lumieres aigues, des masses obscures au-tour des yeux, des ombres fieres aux côtés de la tête, les muscles & les os fortement prononcés porteront l'empreinte de la férocité.

Je crois devoir ajouter au détail des passions ci-dessus décrites des remarques extraites de Felibien. Ce qui est laid & difforme dans le front, aussi bien que dans toutes les autres parties du visage, n'est point une marque d'une inclination avantageuse. Si le front est trop grand, rond & découvert, il représente un menteur; s'il est ridé & abbattu sur les sourcils, c'est la marque d'un homme cruel, tel que Néron nous paroît dans les médailles & dans les bustes antiques; s'il est trop bas, il témoigne un esprit grossier; s'il est trop long, que le reste du visage soit de même, & que le menton soit court, c'est un signe de tirannie & de cruauté; mais si avec cela les sourcils viennent à se toucher & à s'épaissir au-près du nez, c'est encore une marque d'un méchant homme; au lieu que si les sourcils sont médiocrement épais, d'un poil délicat, brun & bien arrangé, c'est le témoignage d'une complexion modérée.

Les yeux bien fendus & brillans témoignent une ame bien saine, au lieu que les gros vilains yeux qui sortent de la tête & qui semblent tomber, ne signifient rien de bon. L'on tient que ceux qui les ont de la sorte, sont ordinairement ou grossiers, ou impurs ou paresseux. Les yeux trop enfoncés dénotent un homme envieux.

Ceux qui sont serrés trop près l'un de l'autre & vifs, représentent un homme cruel. Un nez long & crochu est bon à figurer un railleur, un avare, un traitre; mais les personnes qui ont le nez bien fait & un peu élevé sur le milieu, sont pour l'ordinaire éloquens, libéraux & courageux. Celui qui a le nez large, un peu enfoncé au milieu & relevé par le bout, est d'ordinaire menteur, fier, arrogant & cruel. Enfin on sait qu'il y a tant de parties différentes dans tous les visages, qu'il seroit mal-aisé de les rapporter toutes.

La bouche trop grande & ouverte, peut servir à représenter une personne remplie de mauvaises qualités. Au contraire celle qui est bien faite, est la marque d'un homme secret, modeste, sobre, chaste & libéral. Outre que les levres bien tournées servent à former une belle bouche, elles sont encore un témoignage de bonté; & l'on a observé que ceux qui les ont grandes & grosses, & à qui celle de dessous pend en bas, sont ordinairement lourds & étourdis, bêtes, méchans & lascifs, semblables aux Satyres qu'on peint avec une bouche de la sorte; & de même que le nez camus & retroussé est la marque d'un homme colere & cruel, aussi le menton pointu représente la même chose. Les cheveux blonds témoignent la délicatesse

du tempéramment. Les roux ne signifient rien d'avantageux. Si on veut représenter quelque grand personnage avec les marques d'un homme fort & vaillant, on le fera d'une taille droite & haute, les épaules larges, l'estomac puissant; les jointures & toutes les extrémités bien marquées, les cuisses charnues, les jambes assez pleines, les bras nerveux, la tête ronde, & plutôt petite que grosse, le teint vif, les yeux brillans & bien fendus, le front uni avec les autres parties du visage, telles qu'elles sont exprimées dans les belles proportions du corps humain, & qu'elles soient convenables à sa condition & à la nature de son pays. Un homme timide & poltron, au contraire, aura les cheveux mols & abbattus, une foiblesse par tout le corps, le col un peu long, la vue trouble, les épaules serrées & l'estomac petit. S'il faut représenter un homme de qualité, il faut le faire d'une taille haute & dégagée, telle qu'on la voit dans la figure d'Antinoüs, la chair médiocrement délicate, blanche & mêlée d'un peu de rouge, que les cheveux ne soient ni trop plats ni trop frisés, les doigts longs, le visage ni trop plein ni trop maigre, le regard gracieux. Si on veut peindre un stupide, on doit considérer que tels gens ont ordinairement le visage blanc & plein de chair, le ventre

gros, les cuisses puissantes, les jambes grasses, le front rond, la vue égarée. Un homme fou & méchant aura les cheveux rudes, la tête petite & mal formée, les oreilles grandes & pendantes, le cou long, les yeux secs & obscurs, petits & enfoncés, ou bien enflés comme ceux d'un homme yvre qui vient de dormir, avec le regard fixe, les joues étroites, & le menton ou fort long ou fort court, tel qu'on représente Silene, la bouche grande, le dos un peu courbé, le ventre gros, les cuisses & les extrémités des pieds & des mains dures & pleines de chair, le teint pâle, neanmoins rouge au milieu des joues.

D'autres sentimens se présentent-ils à exécuter, c'est à l'artiste à faire le choix convenable des attitudes qui concourent à l'expression du visage. Ainsi le Poussin dans son tableau d'Hercule entre le vice & la vertu, l'a représenté appuyant une main sur sa massue, l'autre portée sur sa hanche, écoutant avec attention le discours de la vertu vêtue avec simplicité, qui, le bras élevé en haut, lui montre avec le doigt le Ciel pour récompense des bonnes actions, pendant que de l'autre côté le vice sous l'image d'une belle femme, richement habillée, la bouche agréablement entr'ouverte, les yeux languissamment & amoureusement tournés vers lui, les bras

tendrement

tendrement ouverts, semblent l'appeller & s'apprêter à le recevoir. Combien d'autres exemples ne pourrois-je pas citer sur l'expression qu'il convient de donner aux figures qu'on introduit sur la scene ; la variété des passions, les nuances de sentimens dont chacune peut être affectée, & l'effet que fait sur le cœur ou sur l'esprit, l'événement ou trait d'histoire que l'on veut rendre, forment, en raison du plus ou moins d'intérêt dont on veut les animer, une telle complication, qu'on ne peut là-dessus donner de préceptes certains ; le génie dans ces cas, n'est point asservi à des regles connues ; c'est de lui qu'on doit attendre le choix des affections générales ou particulieres qu'il jugera le plus nécessaire pour rendre son sujet intéressant.

Je ne crois pas devoir m'étendre d'avantage sur cette partie de la Peinture, de laquelle j'ai fait ensorte de donner une idée précise, en détaillant les différens genres de beautés simples ou allégoriques qu'on peut adapter aux scenes & événemens qui s'offrent à représenter.

De la distribution des groupes, il résulte des distributions de lumieres ; leurs variétés, leurs plans, suivront l'ordre pour les dégradations que j'ai établi dans la perspective linéaire & aërienne ; c'est à l'Artiste intelligent à en faire l'application & trouver les

H

ressources que lui offrent le mélange & l'effet des couleurs; & en s'occupant de la lecture des bons ouvrages que j'ai cités, en conversant avec les personnes de l'Art, il augmentera ses connoissances, & acquerra certaines finesses, certaines manœuvres particulieres & traditionnelles, que les Ecrivains ne peuvent ni communiquer, ni rendre sensibles.

F I N.

AVEC PERMISSION.

TABLE
DES MATIERES.

Premiere Partie.

Deſſein.	Page 6.
Proportions du Corps humain.	9.
Proportions de l'Enfant.	15.
Anatomie & Oſtéologie.	18.
Nom, origine, inſertion & office des muſcles, ou Miologie.	23.
Pratique & Goût du Deſſein.	33.
Draperies.	39.
Payſage.	41.
Perſpective linéaire.	44.
Perſpective aërienne.	56.

Seconde Partie.

Chromatique ou Coloris.	59
Harmonie.	82.

Troisieme Partie.

Composition, Invention. 90.
Disposition. 93.
Expression. 106.

Fin de la Table.

www.ingramcontent.com/pod-product-compliance
Lightning Source LLC
Chambersburg PA
CBHW071605220526
45469CB00003B/1128